探秘故宮

故宮博物院宣傳教育部 編著
果美俠 主編

紫禁生活面面觀

中和出版
OPEN PAGE

故宮博物院
THE PALACE MUSEUM

六百年人間秘境，中國最美的宮

如果問正在或計劃去北京觀光的遊客，第一站會選哪裡？大多可能會脫口而出 ——「故宮」；那些未去過北京的人，提起故宮，也總是心馳神往。為什麼故宮會成為中外遊客進京「到此一遊」的首選，甚至有「不去故宮就等於沒去北京」的說法？了解下列故宮之「最」，也許你就能讀懂故宮的魅力。

最 · 規劃

故宮舊稱紫禁城，位於中國首都北京，原是明、清兩代的皇宮，營建於明成祖朱棣在位時，永樂四年（1406）動工，永樂十八年（1420）建成。

作為明、清兩代王朝的都城，為突出「皇權至尊、中正安和」的理念，北京城的建築規劃以紫禁城為中心形成向心式格局和中軸對稱 —— 前為朝廷，後為市場，東為太廟，西為社稷壇，符合「前朝後市」、「左祖右社」的禮制要求。

中軸線以紫禁城為中心向南北兩個方向延伸、長 7.8 公里，至清代，南起外城永定門，經內城正陽門、大清門、天安門、端門、午門、太和門，穿過太和殿、中和殿、保和殿、乾清宮、坤寧宮、神武門，越過景山萬春亭，壽皇殿、鼓樓。這條中軸線連着四重城，即外城、內城、皇城和紫禁城，好似北京城的脊樑，鮮明地突出了九重宮闕的位置，體現了古代帝王居天下之中的地位。

明初永樂皇帝在營建紫禁城時，「外朝」的午門、奉天門（今太和門）、三大殿和「內廷」後三宮都位於這條中軸線上，東西六宮左右對稱分佈。

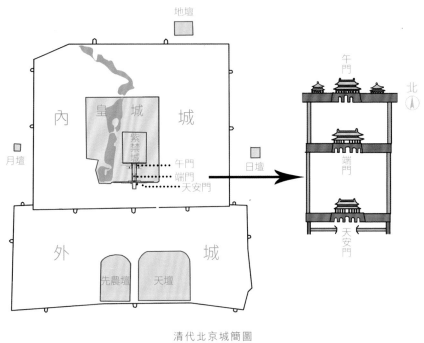

地壇

內　皇　城　城

紫禁城

月壇

日壇

午門
端門
天安門

外　城

先農壇　天壇

清代北京城簡圖

北

午門

端門

天安門

2

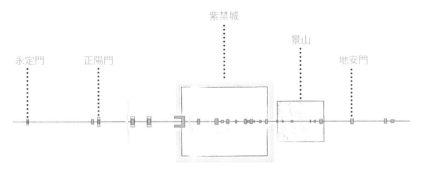

永定門 正陽門 紫禁城 景山 地安門

北京中軸線上主要建築

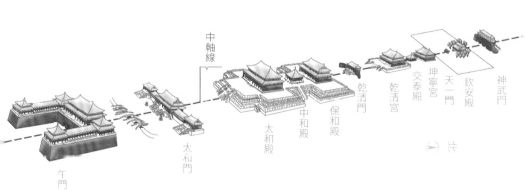

中軸線

午門 太和門 太和殿 中和殿 保和殿 乾清門 乾清宮 交泰殿 坤寧宮 天一門 欽安殿 神武門

紫禁城中軸線上的建築

　　紫禁城平面呈長方形，南北長 961 米，東西寬 753 米，佔地面積 723600
多平方米，大小宮室 8700 餘間，是世界上現存規模最大的宮殿建築群。它集
中國歷代宮城規劃、設計、建築技術和裝飾藝術之大成，顯示出中國古代匠師
們在建築上的卓越成就，是欣賞和研究中國傳統建築裝飾技藝的典範，有着無
與倫比的歷史和藝術價值。

　　紫禁城建築多為木結構、黃琉璃瓦頂、漢白玉石或磚石台基，飾以金碧輝
煌的彩畫，可謂氣勢雄偉、豪華壯麗。就單體建築而言，有宮、殿、樓、閣、
門等不同建築形式，其外景、內景、裝修、裝飾、陳設以及有關的設施，根據
等級、功能的不同而各有特色。

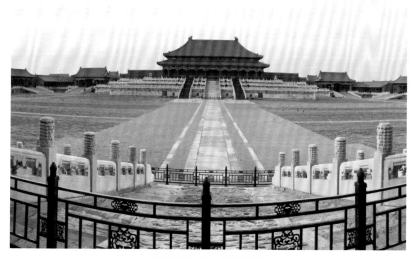

氣勢恢弘的太和殿廣場

最 · 文物

　　1925 年，故宮博物院成立。作為中國最大的綜合性博物館，故宮博物院的文物收藏主要來源於清宮舊藏，涵蓋幾乎整個中國古代文明發展史。故宮博物院將館藏文物分為 25 大類，文物總數超過 186 萬件（套），其中珍貴文物佔比超過 90%。

　　在重要藏品中，陶瓷最多，館藏一共 37.6 萬件。繪畫近 5.2 萬件，包括著名的《五牛圖》《千里江山圖》《韓熙載夜宴圖》；法書 7.5 萬餘件，包括《平復帖》《中秋帖》《伯遠帖》等；加上碑帖 2.9 萬餘件，約佔世界公立博物館所藏中國古代書畫總量的四分之一左右，許多中國書法史上的孤品、絕品都收藏於故宮博物院。故宮博物院還是世界上收藏銅器最多的博物館，共有近 16 萬件，其中帶有先秦銘文的青銅器也是世界上最多的，一共 1600 餘件。此外，還有金銀器、琺瑯器、織繡品等類藏品。

故宮博物院藏品總目

藏品種類	數量	藏品種類	數量
繪畫	51908 件 / 套	法書	75098 件 / 套
碑帖	29547 件 / 套	銅器	159293 件 / 套
金銀器	11635 件 / 套	漆器	18624 件 / 套
琺瑯器	6497 件 / 套	玉石器	31167 件 / 套
雕塑	10178 件 / 套	陶瓷	376155 件 / 套
織繡	178835 件 / 套	雕刻工藝	10993 件 / 套
生活用具	38793 件 / 套	鐘錶儀器	2837 件 / 套
珍寶	1118 件 / 套	宗教文物	48092 件 / 套
武備儀仗	32596 件 / 套	帝后璽冊	4849 件 / 套
銘刻	49100 件 / 套	外國文物	1808 件 / 套
古籍文獻	597811 件 / 套	古建藏品	5766 件 / 套
文具	84442 件 / 套	其他工藝	13452 件 / 套
其他文物	3316 件 / 套		

資料來源：故宮博物院官網 http://www.dpm.org.cn/

　　紫禁城宮殿堪稱中國傳統思想文化最傑出的載體。中國古代講究「天人合一」，天帝居住在紫微宮，而人間皇帝自詡為受命於天的「天子」，其居所應象徵紫微宮以與天帝對應，紫微、紫垣、紫宮等便成了帝王宮殿的代稱。帝居在秦漢時又稱為「禁中」，意思是門戶有禁，不得隨便入內，故舊稱皇宮為紫禁城。

　　中國古代哲學思維中還有一種自然哲學 —— 陰陽五行。前朝的建築佈局舒朗、氣勢雄偉，體現了陽剛之美；而後宮佈局嚴謹內斂，裝飾纖巧精緻，體現陰柔之美。建築的色彩、營造、佈局上多處體現出陰陽五行思想。如五行中，黃色屬土，表示中央，象徵帝王，所以紫禁城裡的屋頂主要以黃色為主；綠色屬木，表示東方，象徵生長，所以過去皇子的居所使用綠色屋頂。這類的講究還有很多，在本叢書各冊中將分別講述。

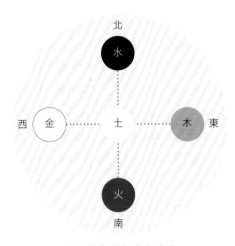

五行對應的色彩和方位

最 · 歷史

　　從公元 1420 年建成至今，紫禁城已走過 600 年的滄桑歲月。作為中國帝制社會最後一個政治中樞，它見證了明、清兩朝皇權的更迭和 24 位皇帝的榮辱興衰，也記錄了近五百年帝制王朝的政治活動、禮儀制度、宗教祭祀、宮廷生活等。如明代永樂皇帝「遷都北京」的朝賀大典，萬曆皇帝抗倭勝利後的「午門受俘」，清代康熙、乾隆皇帝敬老愛老的「千叟宴」，以及歷代重視教育、推崇文化的「金殿傳臚」等。

　　作為帝王生活的禁地，紫禁城一度是普通人不可企及的秘境，籠罩着神秘的色彩。那麼，紫禁城內的衣食住行到底是如何安排的？「日理萬機」的皇帝究竟是怎樣處理政務的？宮牆內真的有那麼多愛恨情仇的故事嗎？如今，故宮中明清建築和歷代文物保存狀況良好，華美的陳設、珍奇的寶物、清雅的文玩等作為故宮展覽的重要組成部分，有助於世人揭開宮廷生活的面紗，一覽歷史全貌。

今天的故宮博物院面向全世界開放。當我們走進這座城，仍可從紅牆金瓦、殿堂樓閣中，憑弔帝景遺跡、感受歷史滄桑。然而，這座龐大的宮殿建築群裡，有着那麼多的殿宇，建築風格似乎相差無幾，院落佈局也好像大同小異。千里迢迢而來的大家，如何能既發現建築中的奧秘，盡興而歸，又不需走到精疲力竭呢？

首先，你需要了解故宮的空間佈局和建築等級。紫禁城的建築形成了中軸突出、兩翼對稱的格局，紫禁城內最重要的建築都建在這條中軸線上。「探秘故宮」系列以中軸線為核心，引領讀者依次從軸線上的外朝、內廷，到軸線兩側的東西六宮，再到外西路與外東路，開啟探秘之旅。

叢書各冊均由故宮博物院專家編繪，根據宮殿建築分佈與功能區域分為四冊，並別具匠心地採用四種顏色設計，幫助讀者區分。《朝儀赫赫述外朝》，介紹舉行朝會和盛大典禮的場所外朝；《龍鳳呈祥話內廷》，介紹內廷後三宮、御花園；《紫禁生活面面觀》，介紹內廷帝后、妃嬪居住的養心殿、東西六宮等；《細說皇家養老宮》，介紹內廷太上皇、皇太后的養老之處。各個分冊既講建築，又說歷史，既有精美絕倫的文物呈現，也有妙趣橫生的故事傳說。看得見的，帶你看細節；看不見的，引你來想像。文字好讀、插圖好看！文圖相輔相成，內涵與顏值並重。

四冊既可全套閱讀，也可單冊使用，既可當作旅遊觀光時的導覽手冊，也是一套與孩子共同了解故宮的文化通識讀本。它將帶你「神」遊文物古建的浩瀚海洋，欣賞中華文明的壯麗史詩！

王旭東　故宮博物院院長

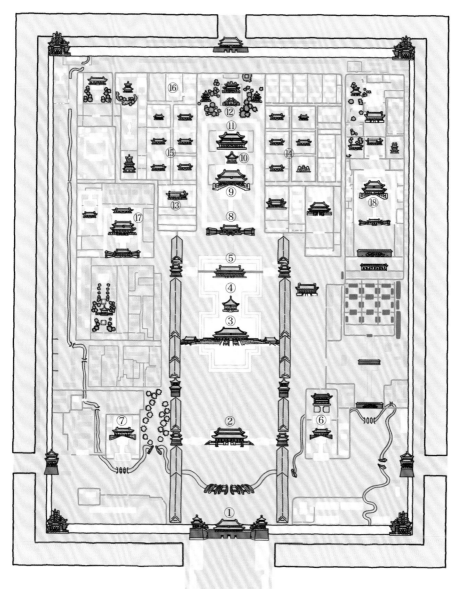

北

故宮平面示意圖

紫禁生活面面觀 —— 東西各宮

　　紫禁城的內廷，分佈着大大小小數十處院落，它們有的用於后妃生活起居，有的有特殊的功能定位，也有皇帝本人曾居住過的宮院。這裡是皇宮中極具生活氣息的地方，在這裡曾發生過怎樣的故事呢？

　　有清一代，雖然後三宮被尊為內廷之首，但事實上，從清雍正朝開始，皇帝便不再住乾清宮，而是移居養心殿，以後歷代清帝都住在這裡，養心殿遂成為內廷的核心。

　　養心殿後，有六組院落，被稱為「西六宮」。與之對應，後三宮的東側六組院落則稱為「東六宮」。它們的主人主要是明清的后妃。清代雍正朝以後，皇后只在大婚時居坤寧宮，幾日後便需於東西六宮中擇一處宮院居住。

　　在內廷西六宮以北，有一處「養在深閨人未識」的建築——重華宮。作為乾隆皇帝即位前的「潛龍邸」，這裡曾見證乾隆皇帝少年時代的青春歲月，也曾目睹清代盛世的宴集盛況，承載了一代帝王的家國襟懷。

東西各宮建築分佈

　　東西六宮均建成於明永樂十八年（1420），依中軸線對稱排列，東西各兩列，每列三組宮殿，各以兩條南北走向的筆直長街相隔。東一長街右側為景仁宮、承乾宮、鍾粹宮；東二長街右側為延禧宮、永和宮、景陽宮。西六宮的一長街左側為永壽宮、翊坤宮、儲秀宮；二長街左側為啟祥宮（太極殿）、長春宮、咸福宮。

　　養心殿是在西六宮南側的一組院落，原是明代所建，在清代雍正以後成為政治中樞，晚清慈禧、慈安兩宮皇太后的「垂簾聽政」就發生於此。

西六宮北側有一組院落群，原是皇子的居所乾西五所，清代乾隆皇帝即位後，將做皇子時住的乾西二所升為重華宮，頭所改為漱芳齋並建戲台，三所改為重華宮廚房，而後拆建四、五所改建建福宮花園，從而徹底改變了乾西五所原有的規整格局。

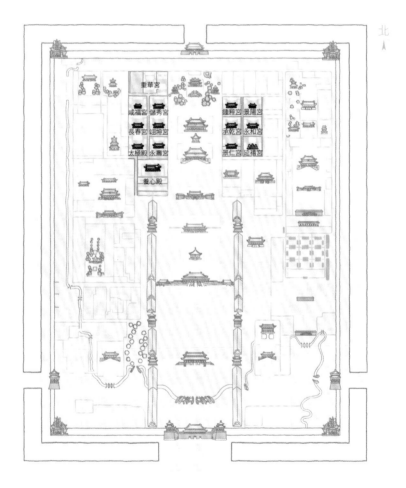

東西各宮平面示意圖

目錄

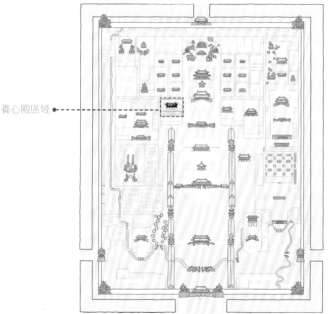

北

養心殿區域

故宮平面示意圖

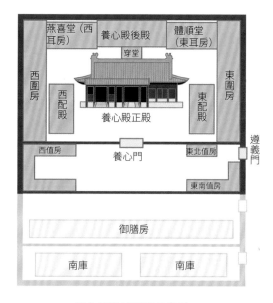

養心殿區域平面示意圖

探秘養心殿

所處位置：位於乾清宮西側、西六宮南側

建築特色：「工」字形佈局

建築功能：清代皇帝居住和理政的權力中樞；晚清兩宮皇太后「垂簾聽政」處

本站專題：扶搖直上、權力中樞、八代帝居、承古納新、暗藏玄機

編繪作者：（文）鄧晨鈺　（圖）劉暢、周豔豔

養心殿建成於明代嘉靖年間，自清代雍正皇帝起，成為帝王讀書學習、處理政務和日常起居的場所。養心殿的地位隨之一路扶搖直上，升作權力中樞，成為八代帝居。這晉升之路讓人驚歎！

清代皇帝多次對養心殿進行改造、改建，他們的承古納新精神在這些建築上體現得淋漓盡致！有些建築不僅設計精美，還暗藏玄機，讓人拍案叫絕。

01
扶搖直上

在建造養心殿時，應該沒有人會想到這座宮殿
在日後會變得如此重要。
事物的發展，就是如此難以預料。
陪伴了一任又一任帝王，
養心殿從一座名不見經傳的便殿「扶搖直上」，
成長為整個紫禁城的中樞。

養心殿建成於明嘉靖十六年（1537）六月。「養心」二字，取自《孟子・盡心下》「養心莫善於寡慾」，意在告訴帝王，減少慾望是修身養性的最佳方法。建造養心殿的嘉靖皇帝為求長生不老，執意於求仙問道，曾在養心殿正殿南邊，建了一座磚石無樑殿，用來烹煉丹藥。

明萬曆二十四年（1596），皇帝生活居住和處理政務的乾清宮突然遭遇大火，變成廢墟。幸好當時萬曆皇帝住在養心殿，逃過一劫。清順治十七年（1660），乾清宮漏雨嚴重，順治皇帝就將養心殿作為臨時寢宮。第二年，順治皇帝在養心殿去世。

有意思的是，至少在明代晚期，養心殿的主要建築都有特定的名稱，然而清代皇帝入主紫禁城後，養心殿區域雖得以沿用，卻只保留了掛在養心殿正殿的外匾，其他建築的殿額都消失不見，直到清代晚期，東西耳房才又有了文雅的專稱。

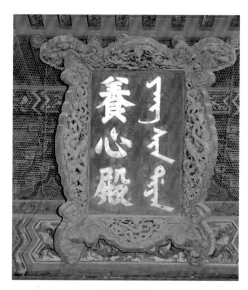

養心殿匾額

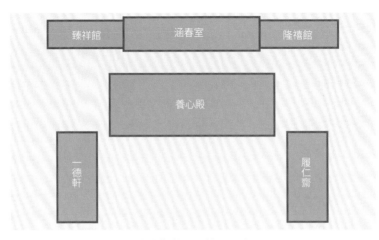

明代晚期養心殿格局示意圖

根據《明宮史》文字描述繪製。

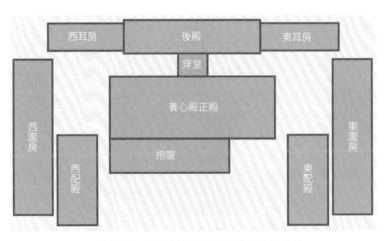

清康熙十八年（1679）養心殿格局示意圖

根據何蓓潔《養心殿的歷史沿革》繪製，見《紫禁城》2016 年第 12 期。

　　康熙皇帝雖然沒有住在養心殿，但對養心殿也是青睞有加。他年少時便受到湯若望、南懷仁等西方傳教士的深刻影響，熱衷於學習西方數學、天文學、地理學、藥理學、音樂等課程，此後一直對西學保有濃厚興趣。

　　康熙二十七年（1688），五名帶着「國王數學家」頭銜的法國傳教士進入紫禁城。他們還帶來了一些歐洲數學儀器。此後，養心殿正殿的西暖閣一度變成了科學教室。有時，皇帝很早就召傳教士們進來，花費兩個小時以上的時間學習幾何學；有時，皇帝就研究傳教士們進呈的儀器，研究數學演算。

　　康熙皇帝還在養心殿設立了造辦處。造辦處主要負責御用物品的製造，包括金器、玉器、木器、漆器、銅器、琺瑯器、繪畫等諸多門類。造辦處工匠在接到活計後，往往先呈覽畫樣，經過皇帝審定之後，再正式生產製作。

　　康熙皇帝會到養心殿造辦處視察工作，因此工匠們不敢有絲毫懈怠。養心殿總是一派熱火朝天的工作景象。後來，隨着「業務」規模的擴大，造辦處逐步外移，到了康熙四十七年（1708），養心殿的匠役全部遷出。一年之後，內務府以北的大量房屋建成，供造辦處各作坊使用。

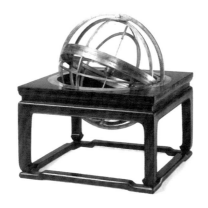

南懷仁製作的渾天儀

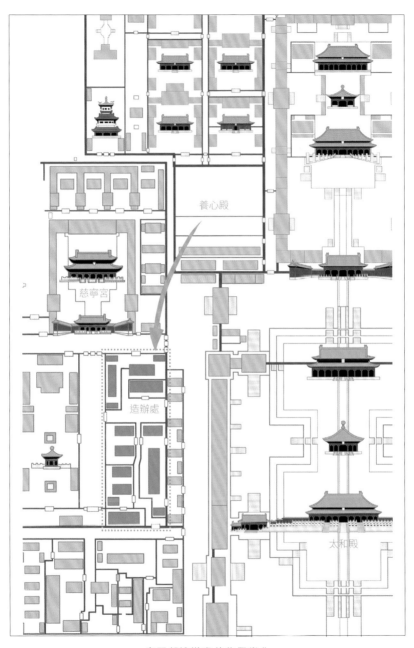

養心殿

慈寧宮

造辦處

太和殿

康熙朝造辦處的位置變化

玉佩紙畫樣

康熙皇帝駕崩後，雍正皇帝選擇在養心殿為父親守孝。按照古代的禮儀，一般人等需要守孝三年，而皇帝日理萬機，往往守孝 27 天。但守孝 27 天過後，雍正皇帝沒有搬到本該是帝王正寢的乾清宮。他宣稱不忍心立即佔用父皇居住了幾十年的宮殿，要像常人一樣，守孝三年，於是繼續住在養心殿。之後，雍正皇帝索性正式移居養心殿，自此養心殿成為清代帝王勤政燕寢的首選。

如今的養心殿區域佔地 5000 多平方米，共 160 餘間房屋。正殿與後殿是該區域的核心建築，以穿堂相接，三者宛若「工」字。正殿前有東、西配殿，後殿兩側接東、西耳房（體順堂和燕喜堂），外圍又有縱貫的東、西圍房。養心門與遵義門是出入養心殿的兩重門戶，進門處各有一座影壁，而兩道大門之間，則是一塊難得的「留白」，建築佈局十分合理。皇帝的「家國大下」，可謂盡收其內。

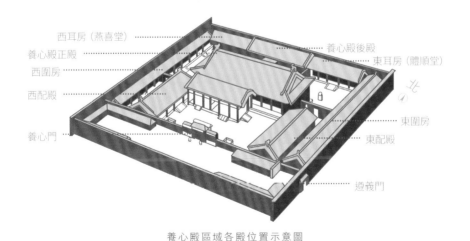

養心殿區域各殿位置示意圖

根據傅連興、許以林《養心殿建築》繪製，見《紫禁城》1983 年第 6 期。

⑫

權力中樞

雍正朝以後，養心殿一直是紫禁城的權力中心。
清王朝覆滅之前，皇帝常在養心殿發佈旨意政令，
召見群臣，讀書學習與居住，
它見證了清王朝的鼎盛與衰敗。

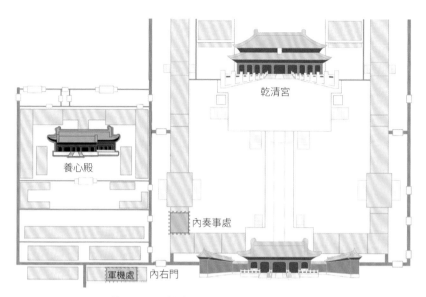

養心殿、軍機處、內奏事處的位置關係圖

養心殿坐落在紫禁城西六宮之南，地處內廷又臨近外朝，從乾清門廣場經內右門向北步行數十步就可到達，同時乾清宮西廡與其隔街相望。軍機處、內奏事處等重要機構更是近在咫尺。前者設立於雍正年間，此後一直是輔佐皇帝治國安邦的核心機構，後者則有向皇帝呈遞文書、向下傳宣諭旨的職責。顯然，這方便了皇帝與這些機構的溝通，更便於處理政務。

養心殿正殿的設計與陳設，都體現了其作為權力中心的地位。明間位於正殿正中，空間寬敞，十分氣派。明間正中偏後是一塊略高於地表的方台，稱為地平。地平上擺放着皇帝的寶座，寶座上方是金色的蟠龍藻井，座前設御案，座後立屏風，兩側則佈置着掌扇、甪端和垂恩香筒各一對。這些寶座周邊的常規陳設，無一不凸顯着皇帝至高無上的身份與地位。

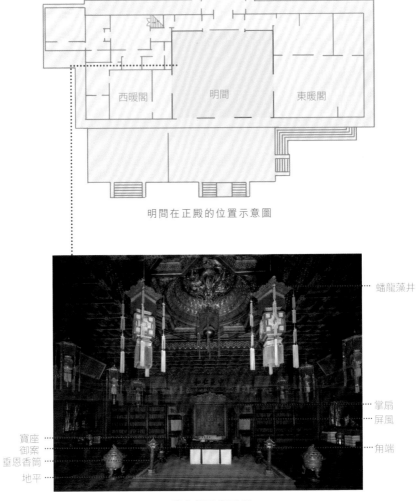

明間在正殿的位置示意圖

西暖閣　明間　東暖閣

蟠龍藻井

掌扇
屏風

角端

寶座
御案
垂恩香筒
地平

養心殿正殿明間

　　平日裡，皇帝會坐在明間的寶座上召見臣工。按照雍正皇帝定下的制度，在京的王公大臣會根據所屬衙門的不同，被排入不同的值日班次，他們須在當值那天的清晨，先通過奏事處將寫有自己姓名、職銜等內容的綠頭牌或紅頭牌（綠頭牌供文武官員使用，紅頭牌為宗室王公專用）呈遞上去，由皇帝挑出欲召見對象的牌子。外省來京的官員若要覲見皇帝，也需遞牌。因為牌子往往是在皇帝用早膳時被呈遞，所以又被稱為膳牌。

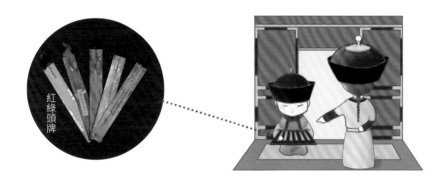

紅綠頭牌

　　明間還是舉行引見儀式的地方。清代四品以下、七品以上的官員大多在就任新的職位之前，要由高級官員引領面見皇帝，接受皇帝檢驗。有時一些級別更低的官員也會受到引見。一般來講，文官履新由吏部尚書或侍郎帶領至養心殿行引見禮，遞交引見文書；武官則要先考核弓馬技藝，合格後方可由兵部尚書或侍郎引領面聖。引見者需從正殿東側的門扇進入，跪在寶座的左前方，被引見者跪在殿外的台基上，奏報自己的履歷。在談話間，皇帝會觀察官員的容貌、談吐、品德，並用朱筆把評語、升遷降革意見寫在引見文書上。皇帝的決定不會在當場宣佈，而是在事後派主管官員向被引見者傳達。

　　為了兼顧明間的通透性和私密性，養心門內的那座木影壁經過了巧妙的設計。影壁的正中為兩扇屏風門，開啟時讓人豁然開朗，關閉時，給人一種庭院深深的感覺。當屏風門敞開的時候，皇帝坐在明間的寶座上向南望去，首先映入眼簾的是養心門外的一塊玉璧。這塊玉璧被嵌入插屏式銅框之後，又安置在漢白玉石座上，十分醒目。養心殿門外的院落空間比較狹窄，若沒有這塊玉璧，首先映入眼簾的就是南牆，會給人一種壓迫感。有了這塊玉璧，彷彿空間變大了，還能提醒皇帝應以自省的態度治理國家，戒驕戒躁，而且改「面壁」為「面璧」，風雅別緻，景觀與韻味全然不同。

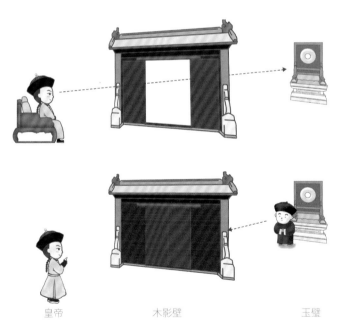

| 皇帝 | 木影壁 | 玉璧 |

養心門內木影壁示意圖

養心門外大玉璧

　　正殿內的另一處權力空間，是西暖閣的勤政親賢室，它相當於皇
帝的辦公室。南面窗外的抱廈圍有木屏，將勤政親賢室與明間外的抱
廈隔開，增加了私密性，利於皇帝專心工作。雍正皇帝勤政務實，凡
事喜好親力親為，勤政親賢室見證了他的日夜辛勞：他或是在這單獨
召見軍機大臣等親信官員；或是在這奮筆疾書，批閱奏章，處理軍國
大事。

勤政親賢室在正殿西暖閣的位置示意圖

木屏

勤政親賢室南面窗外抱廈

　　雍正皇帝最看重的文書莫過於奏摺了。清代奏摺是文書制度的一大創舉，是政治運轉體系的關鍵一環。它形成於康熙時期，自雍正年間，成為下情上達的主要媒介。清代的文書制度，最初沿用明代的模式，大臣奏事，錢糧、刑名等公事用「題本」，到任、升轉等私事用「奏本」。與它們不同，清代使用的奏摺可上奏的內容廣泛，包括地方情勢、施政得失、官場風氣、人際關係、請安謝恩等，公私事務兼容並收。

　　奏摺出現伊始，其實只是作為題本的補充，如果想要解決反映的情況、討論的問題，仍需使用題本重新請示，政令才能下達。此外，康熙皇帝也專門讓一些親信去各地打探，向他呈送奏摺。雍正時期，奏摺的呈遞越發制度化、規範化。官員遞摺，需密封裝進皇帝特別頒發的奏摺匣內遞送入宮，最後由內奏事處完成攬收，轉呈皇帝親自拆封、批閱。皇帝批示後，奏摺再由內奏事處交給軍機處等機構，妥善辦理。可以說，奏摺制度在簡化程序、提高行政效率、保密等方面卓有成效。由於奏摺的呈遞繞過了內閣，內閣的權力被大大削弱，君主的權力空前加強。雍正皇帝，這位以勤於政事聞名的君王，在位時間雖然不長，但在奏摺上的批語竟累計超過 1000 萬字。

清代雍正皇帝的朱批奏摺

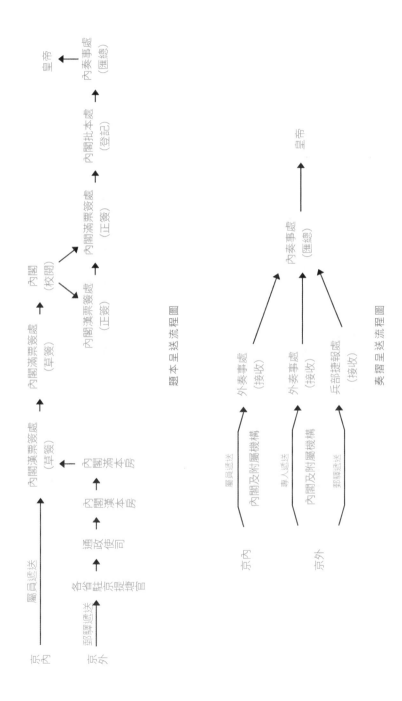

題本呈送流程圖

奏摺呈送流程圖

　　清代後期，皇帝登基時大都年幼，無法親政。這使得皇太后們得以進入養心殿，協助年幼的皇帝處理政務。同治、光緒兩朝，皇太后慈安、慈禧就曾經在養心殿的東暖閣垂簾聽政。

　　東暖閣的進門處是一個比較開闊的空間，迎面可以看到前後兩重寶座，兩重寶座間有黃紗簾相隔。光緒七年（1881），慈安太后暴斃，從此慈禧太后一人在養心殿垂簾聽政，獨攬朝綱。後面雙座的寶座床稍作調整，坐墊與靠背改為適合一人安坐的大小。1912 年 1 月，也是在東暖閣，袁世凱向隆裕太后直接提出了關於清帝退位的問題。同年 2 月 12 日，隆裕太后代表末代皇帝溥儀簽了退位詔書，清王朝宣告滅亡。作為紫禁城中樞的養心殿，至此卸下了光環。

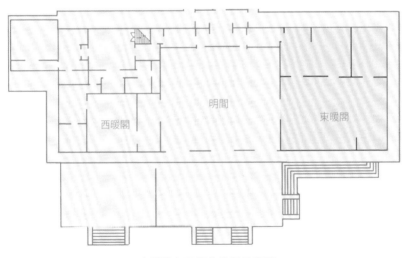

東暖閣在正殿的位置示意圖

⑬

八代帝居

養心殿院落內更多的空間是用於皇帝的日常起居。

清代共有八位皇帝在此生活過。

皇帝會對這些生活空間進行總體的規劃與佈置，

使不同的人各安其位，

都有符合自己身份的居住場所和行動路線。

正殿前的東西配殿，最初都用作佛堂。雍正皇帝為了能夠在住處朝夕孝享（祭祀）父親，便在東配殿供奉了康熙帝后的神位。乾隆時期，皇帝又在這兒增添了雍正帝后的神位，並打算把西配殿供奉的佛像移到寧壽宮的養性殿，宣稱在自己及以後的皇帝過世後，都要將神位安放在養心殿的西配殿供後繼者孝享。

考慮到配殿的空間有限，乾隆皇帝還有着相當長遠的規劃。若真按乾隆皇帝設計實行的話，等到他玄孫輩的同治皇帝駕鶴西去，康熙皇帝的神位會從東配殿被請進景山的壽皇殿，乾隆皇帝的神位會從西配殿被請進東配殿，同治皇帝的神位會被請進西配殿。這看似複雜，其實簡單來說，就是當東、西配殿放滿神位時，世系最遠的祖先神位需離開，新近離世者神位補位，而兩者之間的諸位先皇神位，按輩分順序進階，原先在西配殿輩分最高者的神位，得轉到東配殿安設。依此類推，在光緒皇帝去世後，雍止皇帝的神位也會被請進壽皇殿，安奉在東配殿的是乾隆皇帝和嘉慶皇帝的神位，在西配殿的是道光皇帝、咸豐皇帝、同治皇帝和光緒皇帝的神位。

或許是覺得此法徒增煩擾，乾隆皇帝很快就改變了主意，下令待他去世之後，便把祖父的神位送往壽皇殿，而自己的神位則與父親一起，安放在養心殿的東配殿。因此，西配殿依舊作為佛堂，而沒有成為祭祀祖先的宗廟。

養心殿東配殿

正殿與後殿之間的短廊，名為穿堂，皇帝足不出戶就可實現「國」與「家」的過渡。後殿是皇帝寢宮，有五間房一字排開。出於安全考慮，皇帝在東西稍間各有一張床，皇帝每天究竟會安睡在哪處，外人便不可知了。兩張床的西側，看似是衣櫥，實際是淨房，也就是我們今天所說的衞生間。淨房內擺放淨盆，上面有軟墊，功能相當於現在的馬桶。皇帝使用前，太監將淨盆從淨房請出，在裡面墊好香木灰後放回淨房，待皇帝用完，須再撒炭灰覆蓋，立即端出寢宮。

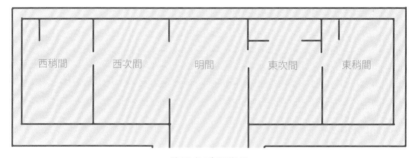

西稍間　　西次間　　明間　　東次間　　東稍間

後殿各房間佈局

淨盆

後殿兩側為東、西耳房，它們與養心殿最外圍的東、西圍房，都是宮中女眷的臨時住所。

東耳房是皇后的暫居之地，院中有一塊巨大的水晶石，似乎是在提醒皇后，需有一顆晶瑩剔透、光明磊落之心。西耳房則為其他等級較高妃嬪的臨時居所，地位略低於東耳房。同治年間，慈安作為先帝的皇后，被尊奉為母后皇太后，住在東耳房；慈禧是同治皇帝的生母，被尊奉為聖母皇太后，位分稍低，住在西耳房。同治十一年（1872），皇帝大婚後，東耳房成為同治皇帝的皇后阿魯特氏的侍寢居所，西耳房成為皇貴妃富察氏的侍寢居所。

水晶石

　　建築物的外簷彩畫也是有微妙的等級差異的：西耳房只繪製龍鳳金線彩畫，東耳房則有級別較高的龍鳳和璽彩畫。

　　在咸豐皇帝之前，兩座耳房並無專門名稱。咸豐皇帝時期，東、西耳房被命名為綏履殿和平安室，同治九年更名同和殿、燕喜堂，最終在光緒一朝確定為體順堂和燕喜堂，並沿用至今。

　　無論歷史上它們的名稱如何變化，都寄託着皇帝對後宮喜慶祥和的美好願景。

龍鳳金線彩畫

龍鳳和璽彩畫

　　處於整組建築最外圍的東、西圍房，是低等級妃嬪的值舍。這些圍房一直都默默無聞，只曾掛有「祥衍宜男」「定生貴子」等匾額，見證着皇家對生育皇子的美好願望。

　　皇帝的身邊自然少不了侍從。養心殿的設計也充分考慮了這一點。從遵義門向裡望，可以看到在院落西邊有一排連檐通脊的廊房，那就是太監們的值房。雍正皇帝在位時只有九間，很是簡陋，屋頂是比較薄的鉛葉頂，能防雨，但不隔熱。乾隆年間增加了房間，屋頂也改用琉璃瓦，太監居住條件得以改善。

太監在值房門口

　　養心門兩側的東、西角門，也是為身份卑微的僕從設的。他們沒有資格出入養心門，只能走旁邊的角門，而且就算走角門也不能直進直出，所以迎門處還設置了琉璃影壁，太監等需要在進門後貼牆各往東、西繞行。

　　養心殿院落北牆上的吉祥門與如意門，則是養心殿的後門，它們與東、西角門異曲同工，都有助於實現功能分區。設置這些門既是為僕從提供通道，也儘可能地減少了他們對皇帝活動的影響。

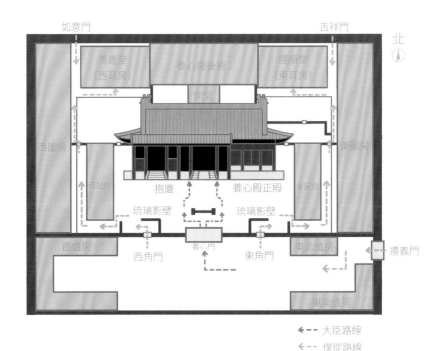

不同身份的人有不同的行走路線

⑭
承古納新

皇帝在養心殿不僅指點江山、揮灑翰墨，
還創設新的儀式，引進新的裝飾元素，
把自己的居室裝點得既有濃濃古韻，又蘊含時代新風。

　　清代皇帝雖是滿族人，但漢文化修養很高。養心殿裡許多墨寶，有些是帝王御筆，有些是大臣敬書，內容多是對古代經典、先賢名言的摘錄、闡釋和發揮。

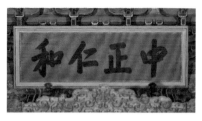

雍正皇帝書「中正仁和」匾

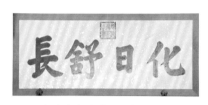

光緒皇帝書「化日舒長」匾

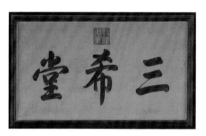

乾隆皇帝書「三希堂」匾

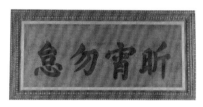

光緒皇帝書「昕宵勿怠」匾

咸豐皇帝書「莊敬日強」匾

光緒皇帝書「積學儲寶」匾

潘祖蔭書對聯

　　勤政親賢室北面坐榻上方楹聯「惟以一人治天下，豈為天下奉一人」，為雍正皇帝親筆書寫，展現出他對前人名篇佳作的理解與重塑。這兩句話源於張蘊古進獻給唐太宗李世民的傳世名篇《大寶箴》中的「故以一人治天下，不以天下奉一人」。雍正皇帝把原文中的「故」字改成「惟」字，將「不以」換成「豈為」。這不僅將這句話從上下文聯繫中解脫出來，還強調了他所堅持的為君之道——皇帝需憑一己之力治理天下，而不是集全天下之力去尊崇皇帝一人。

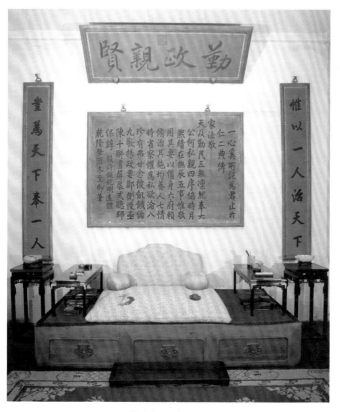

勤政親賢室內景

雍正皇帝仿照元旦（大年初一）開筆的民間習俗，在養心殿東暖閣開創了一項文事活動——「明窗開筆」。「明窗」指的就是養心殿的東暖閣。這裡沒有抱廈與木屏的遮蔽，光照條件非常好，曾懸掛「明窗」一匾，即窗紙通明之意。

根據故宮「紫禁城裡過大年」展覽繪製。

養心殿東暖閣「明窗開筆」場景圖

養心殿東暖閣原狀陳列示意圖（局部）

　　至乾隆年間，「開筆」越發具有儀式感，具備了一整套專用的物品和流程，極為講究。每逢元旦，乾隆皇帝都會命人去「明窗」匾額下設案，案上擺放着盛滿屠蘇酒的象徵江山永固的金甌永固杯。他在當天的子時來到這裡，先親手點燃玉燭，將刻有「萬年青」「萬年枝」字樣的毛筆在吉祥爐上微熏，再分別用朱筆和墨筆寫下吉祥用語，表達對新年的美好願望。寫好之後，皇帝自己把所用物件收拾好，交給專人收貯，等到來年開筆時再用。寫好的吉語則全部放入特定的黃匣內封存，不許任何人拆看。後來的皇帝因循此典，沿襲相傳。

　　俗話說「文無第一，武無第二」，很難講清代哪位皇帝的漢文化造詣最深。然而要論誰的興致最高，非寫過 4 萬多首詩的乾隆皇帝莫屬了。《弘曆是一是二圖》就生動展現了他身着漢服、品鑒傳統器具的樣子。養心殿西暖閣稍間內的尺寸之地，曾經是乾隆皇帝看書寫字的書房。乾隆十一年（1746），這兒改名為「三希堂」。

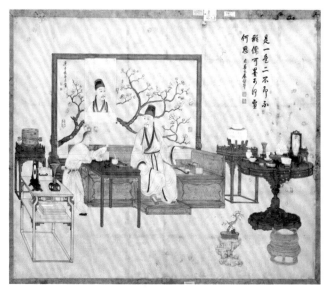

（清）《弘曆是一是二圖》（圖像屏）

　　按照乾隆皇帝撰寫的《三希堂記》，「三希」有兩重含義：一是「珍稀」之意，古文裡「希」與「稀」相通，「三希」直指三件稀世珍品；二是「人希賢，賢希聖，聖希天」的引申之意，自勉之語，即士人希望成為賢人，賢人希望成為聖人，聖人希望成為知天之人。

　　三件稀世珍品是什麼呢？就是乾隆皇帝最心愛的三件書法絕品 —— 王羲之的《快雪時晴帖》、王獻之的《中秋帖》和王珣的《伯遠帖》。乾隆皇帝對它們愛不釋手，竟在本身僅有 28 字的《快雪時晴帖》上親筆題跋 73 處之多，並稱它是「千古妙跡」，一有閒暇就臨寫一二。

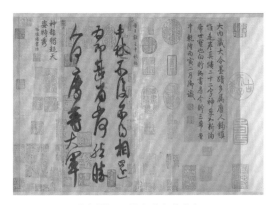

（東晉）王獻之《中秋帖》

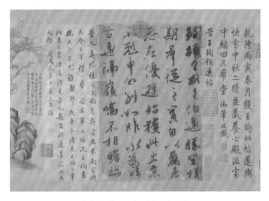

（東晉）王珣《伯遠帖》

　　三希堂的面積不大，被一道楠木隔扇分作內外兩小間 —— 南間和北間。室內的裝潢，古樸雅致中透露出一絲絲新意。

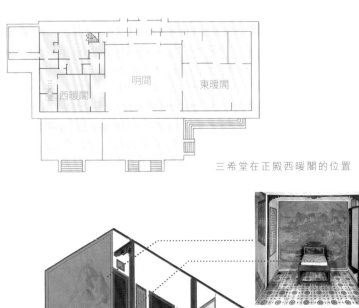

三希堂在正殿西暖閣的位置

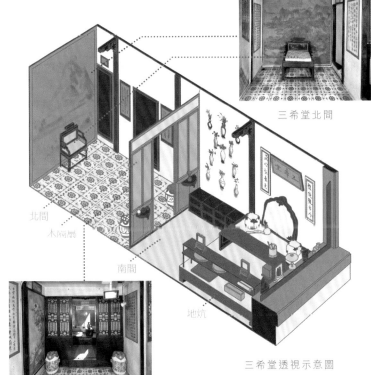

三希堂北間

三希堂透視示意圖

三希堂北間看向南間

　　從前，宮裡的門和路，不是你想走哪處就走哪處的。紫禁城午門有五個門、乾清門有三個門，大多時候中門只有皇帝能夠通行。只供皇帝行走的路稱為御路，體現了皇帝的至高無上。養心殿是皇帝起居辦公之所，但出入養心殿的主要門戶遵義門、養心門都只有孤零零的一座門。這樣的情況下，該如何突出皇帝的尊崇呢？

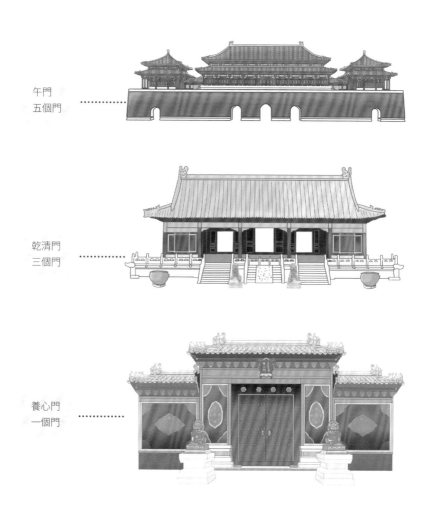

午門
五個門

乾清門
三個門

養心門
一個門

　　這可難不倒聰慧的古人！他們將穿過遵義門的路做了精心設計，在路面中央鋪了錯落有致的三路方磚作為御道。通過養心門的路也秉承了這樣的設計理念，不過根據需要多加了兩路方磚，形成五路的規模，保證了王公大臣有相應的行走和列班等候的空間。

　　為了突出皇帝的至高無上，養心門內的木質影壁也是做了專門設計的！它的中門由皇帝獨享。官員們走到這裡時，就必須離開平滑的磚面，向左右兩側繞行。

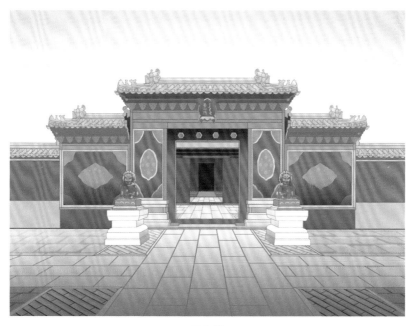

養心門

佛堂在正殿西暖閣的位置示意圖

以乾隆皇帝為代表的清代帝王，對養心殿正殿西暖閣進行了巧妙設計，內部空間結構合理，設計精巧，可謂別有洞天。

乾隆皇帝即位之初，就將正殿的西暖閣劃分為前後兩部分。他在後半部分修建仙樓（二層閣樓），隔出眾多小間，使它們近乎「暗室」，秘不示人。乾隆十二年（1747），又完成了裝修，將仙樓用作佛堂，供奉佛像和唐卡，還有一座直逼屋頂的七層無量壽寶塔。

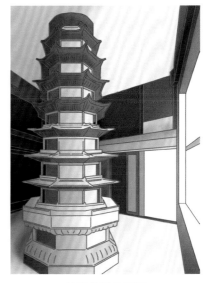

仙樓佛堂示意圖

　　乾隆三十九年（1774），又在正殿外增建西耳房「梅塢」，建築已探進後殿的庭院。它的入口卻不開在院內，而是設在了西暖閣後半部分的西牆上，人們必須從明間出發，費一番「周折」才能找到。乾隆皇帝對建築意趣的執着，真是可見一斑了。

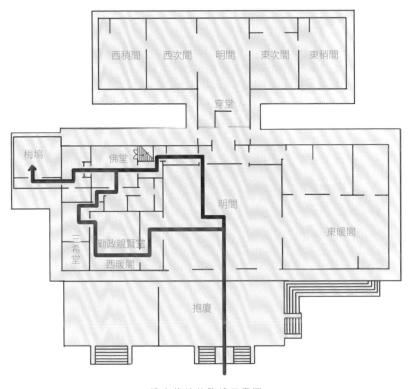

進入梅塢的路線示意圖

　　自 2015 年起，工作人員開啟了關於養心殿的為期數年的研究性保護項目，從而有條件在大規模修繕養心殿之前，對養心殿進行徹底「解剖」，探索其中的秘密。正殿正脊內的寶匣、西配殿遺留的清代戲曲節目單、西圍房地磚下的地暖管道等，一個個與人們相見，訴說着它們的歷史故事。

　　作為建築主體始建於明代的古老建築，作為清代宮廷生活的核心建築區域，養心殿的歷任主人，都在這裡留下了印記。對於我們來說，養心殿則是一座歷史的寶庫，有太多潛藏的信息，需要幾代人努力探尋。

西配殿發現的清代戲曲節目單

正殿正脊內的寶匣

西圍房下的地暖管道示意圖單

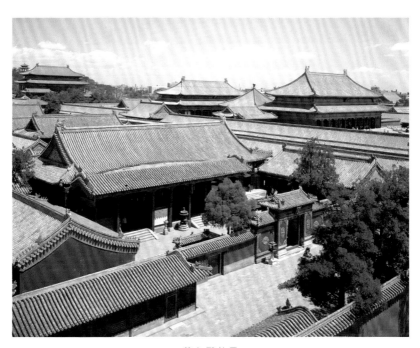

養心殿外景

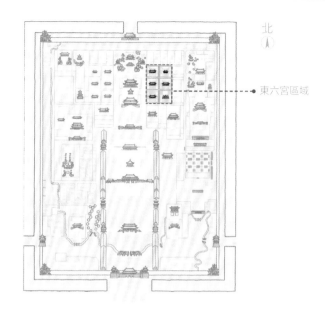

北

東六宮區域

故宮平面示意圖

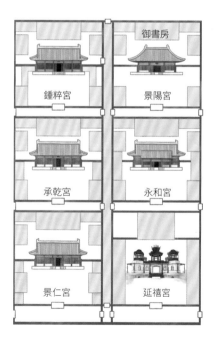

	御書房
鍾粹宮	景陽宮
承乾宮	永和宮
景仁宮	延禧宮

東六宮區域平面示意圖

探秘東六宮

所處位置：內廷後三宮東側

建築特色：六組宮殿群由六個「標準單元」式庭院組成

建築功能：皇帝妃嬪居住之所

本站專題：初識宮闈、水月鏡像、別具匠心、宮鎖情深、

「樹」說流年

編繪作者：（文）楊婉麗　（圖）陳欣

東六宮是明清妃嬪寢居之所，明代崇禎皇帝的寵妃田貴妃，清代
順治皇帝的摯愛董鄂妃、康熙皇帝的德妃（雍正皇帝生母）都曾
在此居住過。

曾經的后妃居住地，遺留下一座未建完的西式建築，只能憑想像
復原其類似水族館的華美。其他的院落，也各有各的故事，既見
證繁花盛放，也目睹香魂隕落。宮牆高築，重垣疊鎖，這裡究竟
鎖住了多少往事呢？可惜室邇人遐，我們只能從古人留下的「蛛
絲馬跡」中，探尋她們過往的生活。

① 初識宮闈

東六宮均建成於明永樂十八年（1420），

位於中軸線以東的內廷區域。

王朝更迭，時移名換，

東六宮各宮又經歷了哪些變化呢？

　　東六宮初建成時，除了景陽宮，其餘五宮都是前殿面闊五間，採用黃琉璃瓦單檐歇山頂；後殿面闊五間，採用黃琉璃瓦硬山頂。前院和後院均設東、西配殿，各面闊三間，採用黃琉璃瓦硬山頂。後院西南角有一座井亭。

　　景陽宮比較特殊，前殿面闊三間，採用黃琉璃瓦單檐廡殿頂；後殿面闊五間，採用黃琉璃瓦單檐歇山頂。

　　為什麼同一座院落中的建築會應用各種不同的屋頂呢？這是因為中國古人會以屋頂來區分建築的等級，這也是宗法和禮儀的要求。每個院落中的建築等級不同，正殿等級高於配殿和耳房，則使用等級高的屋頂，如廡殿頂或歇山頂。廡殿頂比歇山頂等級高，因為它從任何方向看都一樣穩重莊嚴，是尊貴的象徵。東六宮中只有單檐的歇山頂和廡殿頂，但是外朝區域卻有重檐的歇山頂和廡殿頂。重檐形式可以增大屋身和屋頂的體量，增加屋頂的高度和層次，這說明外朝區域的建築等級更高。

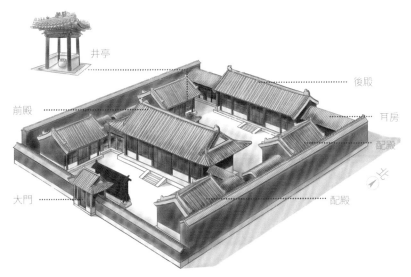

東六宮各宮殿的基本佈局示意圖

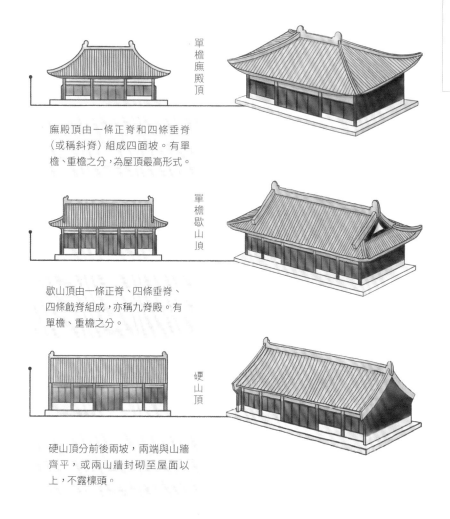

單檐廡殿頂

廡殿頂由一條正脊和四條垂脊
（或稱斜脊）組成四面坡。有單
檐、重檐之分，為屋頂最高形式。

單檐歇山頂

歇山頂由一條正脊、四條垂脊、
四條戧脊組成，亦稱九脊殿。有
單檐、重檐之分。

硬山頂

硬山頂分前後兩坡，兩端與山牆
齊平，或兩山牆封砌至屋面以
上，不露檁頭。

中國古代建築的三種屋頂形式

051

明清兩代，延禧宮均為妃嬪居所。然而長久以來，這裡都被視為邪祟之地，流言迭生。據說住在這個冷僻宮院的嬪妃，生活清苦，甚至缺衣少食。延禧宮明代的主人不詳。清代康熙皇帝的常在徐氏和兩位名號不詳的答應曾在這裡居住，道光皇帝的恬嬪、成貴人、玲常在也曾在此居住，都是地位較低的嬪妃。

延禧宮原本與東六宮其他宮殿並無大異，為前後兩院結構。然而，正如風雲變幻的王朝更迭，延禧宮同樣命運多舛，不僅屢遭火災，幾經重建，最後部分建築還被炸毀。

康熙二十五年（1686），延禧宮在明代延祺宮的基礎上重修，嘉慶七年（1802）再度重修。道光二十五年（1845），延禧宮再次起火，燒毀正殿、後殿及東西配殿等 25 間，僅餘宮門。咸豐五年（1855）再度發生火災。後來，同治年間曾提議照原樣重建，但是工程卻一拖再拖，最終未能實現重建。

宣統元年（1909），隆裕太后（光緒皇帝的皇后、慈禧太后的侄女）見這個宮殿屢屢發生火災，便想到以水鎮火，於是親下懿旨，興建西式建築「水殿」，將其命名為「靈沼軒」，俗稱水晶宮。只可惜從宣統元年到宣統三年（1911），國家內憂外患、國庫空虛，這座水晶宮建建停停，直到清王朝被推翻也沒有建成。

民國六年（1917），張勳擁戴溥儀復辟。此次復辟僅 12 天便以失敗告終，但在此期間，延禧宮北部遭直系部隊飛機投彈炸毀。民國二十年（1931），故宮博物院在此修建新式文物庫房。

命途多舛的延禧宮

康熙二十五年
(1686)
在明代延禧宮的基礎上重建

嘉慶七年
(1802)
再度重建

明代初建，
為前後兩院的結構

道光二十五年
(1845)
發生火災，
燒毀房屋25間，
僅餘宮門[註]

咸豐五年
(1855)
再度發生火災

宣統元年
(1909)
開始建造西洋式
建築靈沼軒

宣統三年
(1911)
靈沼軒被迫停建

民國二十年
(1931)
在宮內建立庫房

民國六年
(1917)
延禧宮北面部分未完工
建築，被民國投彈炸毀

　　這座水晶宮究竟是什麼樣子的呢？這是一座三層的西式建築，地上兩層，地下一層；構架均由鐵鑄造，主體由漢白玉砌成；四角各接一座三層六角亭；四周下挖深池，引入玉泉山水，水中養魚；牆上裝有玻璃，透過玻璃可觀望池中魚，如同置身海底世界。

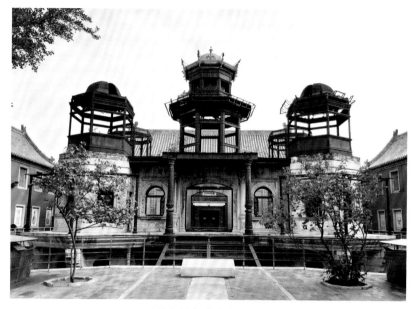

延禧宮的主體建築靈沼軒

延禧宮的主體建築並非中式宮殿，而是一座未完工的西式建築。

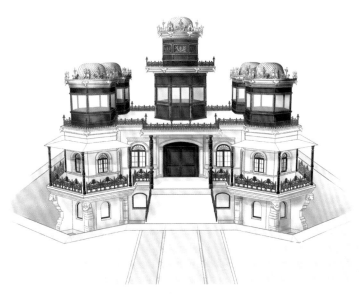

靈沼軒復原圖

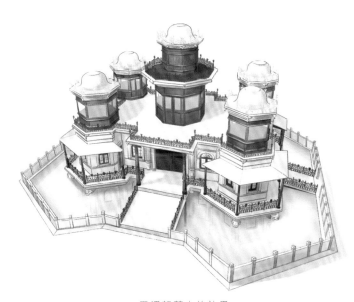

靈沼軒蓄水的效果

靈沼軒上的水獸

觀賞游魚

端康太妃（光緒皇帝瑾妃，中）在靈沼軒前觀魚

03
別具匠心

雖然東六宮各宮院佈局和規制相似，但也各有特色。
古色古香的庭院其實暗藏玄機。

　　影壁是中國古代建築中的特色裝置。影壁置於大門內，既能保護屋內主人的隱私，也能提醒訪客恭敬肅穆。

　　景仁宮內便有一座石雕影壁，它擋住了來訪者的視線，來訪者根本看不到院內的景象。據說，這座影壁是元代大內遺物，壁心是整塊大理石，石面上的天然紋理好似一幅寫意水墨畫，基座和邊框均為漢白玉質地，底端有石雕坐獸守護。這種石雕坐獸稱為「靠山獸」，功能相當於抱鼓石。抱鼓石應用在石橋的兩端，有增強末端欄杆穩定性、美化橋樑整體造型的作用。故宮裡有一座雕刻十分精美的石橋，俗稱斷虹橋，兩端的欄杆處就有與景仁宮影壁風格一致的「靠山獸」。另外，這座影壁還有個「攣生兄弟」，位於西六宮之一的永壽宮中。

宮門內的影壁

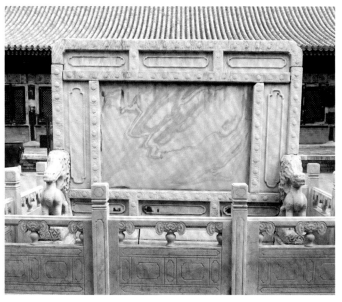

景仁宮石雕影壁

景仁宮石雕影壁的靠山獸　　斷虹橋頭的靠山獸

抱鼓石

增強穩定性和美化造型。

　　鍾粹宮內的影壁是木質的，也頗具特色，有四扇門，兩面各有四字吉語——正面為「齋莊中正」，背面為「松竹並茂」。「齋莊中正」源自宋代詩人袁甫的《番陽喜晴贈幕僚》中的「中正齋莊」，意思就是嚴肅誠敬。這裡「齋」用的是繁體寫法，字形較複雜。「松竹並茂」四個字比較好辨認，意思是松樹和竹子都很繁茂。

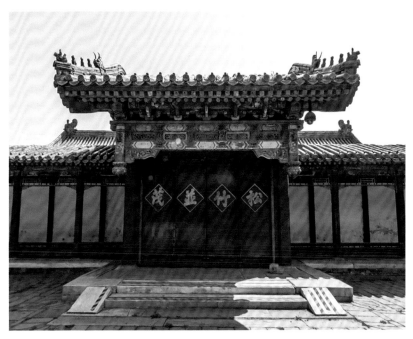

鍾粹宮影壁背面

景仁宮石雕影壁

景仁宮石雕影壁的靠山獸

斷虹橋頭的靠山獸

抱鼓石

增強穩定性和美化造型。

　　鍾粹宮內的影壁是木質的，也頗具特色，有四扇門，兩面各有四字吉語——正面為「齋莊中正」，背面為「松竹並茂」。「齋莊中正」源自宋代詩人袁甫的《番陽喜晴贈幕僚》中的「中正齋莊」，意思就是嚴肅誠敬。這裡「齋」用的是繁體寫法，字形較複雜。「松竹並茂」四個字比較好辨認，意思是松樹和竹子都很繁茂。

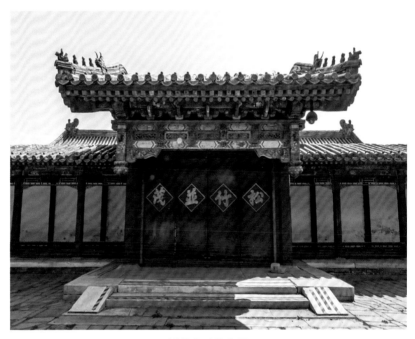

鍾粹宮影壁背面

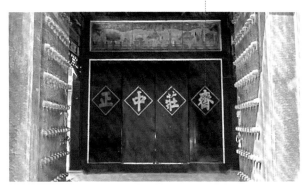

鍾粹宮影壁正面吉語

（清）王鐸楷書《王維詩卷》（局部）中的「齋」

　　永和宮正殿前接抱廈三間，三面通敞，使後面的殿堂看起來更加寬闊。抱廈相對矮小，添建在高大的正殿之前，使整個建築顯得錯落有致，很有層次感。它不僅美觀，也很實用：夏天可以遮陽避雨，冬天可以防風擋寒。

抱廈是主要殿宇前或後接出來的「小屋」，整個建築平面呈「凸」字形。宋代稱龜頭屋。

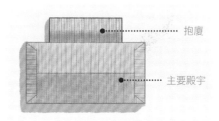

抱廈

主要殿宇

抱廈示意圖

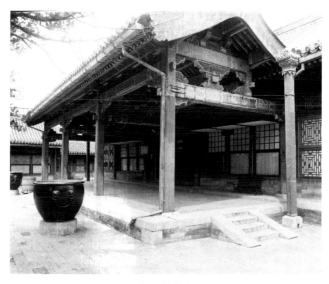

永和宮抱廈

永和宮抱廈的特別之處在於，抱廈內的頂部裝有三組花式吊燈，透着濃濃的西式味道。這些電燈可能是宣統元年至宣統三年（1909—1911）隆裕太后下令安裝的。

永和宮抱廈頂部的吊燈

乾隆年間，乾隆皇帝命畫師以中國古代后妃美好德行為範本，繪製了 12 幅宮訓圖，每幅圖還配有皇帝的贊（一種文體），勸誡后妃要修習婦德。過年時，東、西六宮在張掛春聯和門神的同時，還需要將宮訓圖和圖贊掛在各宮前殿，圖掛在西牆上，圖贊掛在東牆上。次年農曆二月，再將宮訓圖和圖贊取下，統一收藏於景陽宮後殿御書房。

（清）《許后奉案圖》

（清）《御製許后奉案贊》

④

宮鎖情深

「寂寂花時閉院門，美人相並立瓊軒。」
被鎖在這高牆深院之中的女子，有人歡喜有人憂。

承乾宮曾是明清兩代帝王數位寵妃的居所，順治皇帝最寵愛的董鄂妃就曾經住在這裡。董鄂妃不僅容貌秀麗，而且聰明賢惠、知書達理。有人考證，她 16 歲時原本嫁與順治的弟弟襄親王博穆博果爾為福晉。博穆博果爾於順治十三年（1656）七月突然離世，隨即 18 歲的董鄂氏被順治皇帝召入皇宮，立為賢妃，又很快冊封為皇貴妃。

董鄂妃對順治皇帝體貼入微，順治皇帝對她亦愛護有加。她不僅能照顧好順治皇帝的起居飲食，還能在國家大事上為順治皇帝分憂解難，是名副其實的賢內助。若是有大臣惹順治皇帝生氣了，她便從旁勸解，讓順治皇帝消氣，為大臣說情。順治皇帝與他的第二位皇后長期不和，想要廢黜皇后，另立董鄂妃為后。但是董鄂妃知道後卻強烈反對，懇求順治皇帝不要廢后。再加上後來朝中各種勢力制約，另立皇后一事終是無果。

順治十四年（1657）十月，董鄂妃為順治皇帝生下了皇四子，順治皇帝稱其為「朕第一子也」。可惜這個皇四子出生約四個月就不幸夭折了。這對董鄂妃來說是巨大的打擊，此後長期抑鬱憂傷，於順治十七年（1660）病逝，年僅 21 歲。董鄂妃的離去讓順治皇帝對生活失去了信心，輟朝五日，親自為董鄂妃守靈。順治皇帝幾次在董鄂妃靈柩前哭暈過去，甚至想拋下一切隨愛妃同去。董鄂妃過世後的第三天，順治皇帝追封她為皇后，並舉行了隆重的追封儀式，諡曰孝獻端敬皇后。他還親自為董鄂妃撰寫行狀多達數千字，讚美了董鄂妃的賢德嘉行，寄託了自己對董鄂妃的哀思。辦完這些事後，順治皇帝欲出家為僧，後被孝莊皇太后規勸斥責，才打消了念頭。然而，順治皇帝早已萬念俱灰，順治十八年（1661）染上天花，很快便撒手人寰。

順治皇帝撰寫的孝獻皇后
《御製行狀》及《御製哀冊》

《御製行狀》漢語版內頁

《御製行狀》滿語版內頁

「樹」說流年

　　每年春天，那些在東六宮沉睡一冬的古樹逐漸甦醒，
花兒悄悄綻放在枝頭，似乎也想對往來的人們說些什麼呢。

　　每年 3 月份，鍾粹宮裡的玉蘭最先盛放。盛放的玉蘭外形很像蓮花，花葉舒展而飽滿，在紅牆的映襯下十分耀眼。走進院中，陣陣花香，沁人心脾。可惜玉蘭的花期十分短暫，最長也只有 1 個月。正如曾住過這裡的慈安，氣質優雅、落落大方，但轉身後的背影又透着孤寂悲涼，離去得很突然。再如隆裕，雖然貴為皇后，卻不得夫君喜愛，一生都被冷落在這鍾粹宮。

　　除了鍾粹宮，位於紫禁城最北端的御花園也種有玉蘭。每年春天，玉蘭盛開，漂亮極了。

御花園中的玉蘭

　　承乾宮有一棵沒有標牌的「歪脖樹」，要是沒有　旁的木杆撐着，真擔心它轟然倒地。可這麼一棵「怪樹」，到了春天卻能開出漂亮的梨花呢。

　　梨花潔白如雪，寓意唯美純潔。不過，「梨」諧音「離」，梨花也寓意「離別」。每年4月初，承乾宮花落如雪，美不勝收。讓人不禁遙想，誰曾站在樹下賞花。除了我們熟知的清代順治皇帝寵愛的董鄂妃，明

代崇禎皇帝的田貴妃也曾住在承乾宮。田貴妃出身揚州大戶，不僅美麗，還多才多藝。崇禎皇帝特意將永寧宮改為承乾宮，令田貴妃居住，可能是希望田貴妃住在這裡承順皇帝、沐浴恩寵。只可惜，如此恩寵導致周皇后與田貴妃關係緊張，還引發了帝后衝突。後來田貴妃又連受喪子的打擊，過度憂傷，於崇禎十五年（1642）病逝於承乾宮。田貴妃 30 多歲就悲慘離世，在承乾宮約度過了 10 年光景。

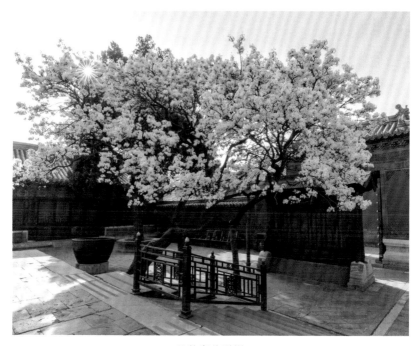

承乾宮的梨樹

　　冬日裡的永和宮，最惹眼的便是院裡的兩棵「枯樹」，東側那棵甚至有些像沒裝飾好的聖誕樹。不過等到了 4 月中下旬，這裡又是另一番景象了，蜿蜒纏繞的紫藤枝蔓上，生出一簇簇紫色的花，迎風飄曳，撥人心弦。

　　紫藤花不僅象徵着紫氣東來，還寓意思念。那盛開的紫藤花，串串如紫玉，燦爛美麗，像極了這裡曾經的一位女主人 —— 清代康熙皇帝的德妃烏雅氏。康熙十七年 (1678)，烏雅氏生下了她的第一個孩子皇四子胤禛，也就是日後的雍正皇帝。此後，烏雅氏又陸續為康熙皇帝誕下三女兩子。在康熙皇帝眾多后妃之中，烏雅氏是當時誕育子女最多的妃子之一，得到康熙皇帝寵愛，久居永和宮。

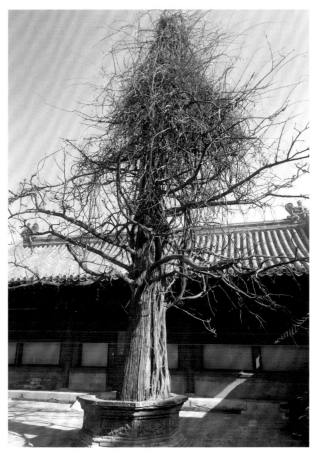

冬天永和宮內的紫藤

永和宮內盛開的紫藤花

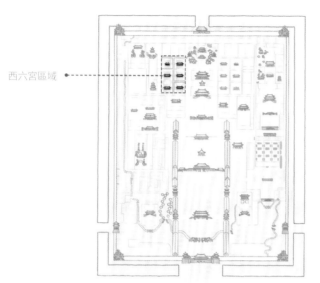

西六宮區域

故宮平面示意圖

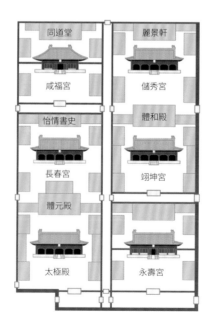

同道堂		麗景軒
咸福宮		儲秀宮
怡情書史		體和殿
長春宮		翊坤宮
體元殿		
太極殿		永壽宮

西六宮區域平面示意圖

探秘西六宮

所處位置∶內廷後三宮西側

建築特色∶六組宮殿群由六個「標準單元」式庭院組成

建築功能∶皇帝妃嬪居住之所

本站專題∶古建覓趣、史跡探微、字裡行間、美人如畫、大興土木

編繪作者∶（文）楊婉麗、張曉娟　（圖）陳欣

西六宮包括太極殿、長春宮、咸福宮、儲秀宮、翊坤宮、永壽宮，曾是妃嬪等的寢居之所。順治皇帝的摯愛董鄂妃、乾隆皇帝的母親崇慶皇太后、權傾一時的慈禧皇太后都曾在此居住過，就連咸豐皇帝也曾在此生活過。

宮院深深深幾許？讓我們一起來探秘吧！在這裡，你能體會到中國古代工匠的獨具匠心，能從文物古跡中探究歷史的真相，能從字裡行間一窺古人的心思，能從詩詞畫卷中了解後宮嬪妃的人生悲歡，還能從建築改造中感受到帝后的生活意趣。

01

古建覓趣

紫禁城曾是明清皇宮，是古代宮殿式建築的典範。
本專題將從材料、形式、結構、
裝飾等方面說說西六宮裡那些有趣的建築知識。

木材是中國古建築的主要材料，其表面多塗以油飾彩畫。絢爛的彩畫是木構件的保護層，具有防雨防曬防蟲蛀的重要功能。紫禁城建築所用均為官式彩畫，主要包括和璽彩畫、旋子彩畫、蘇式彩畫。在西六宮開放區域，我們可以看到和璽彩畫和蘇式彩畫。

太極殿和永壽宮使用的是和璽彩畫，這是清代最高等級的官式彩畫。根據紋樣的不同，和璽彩畫主要分為金龍和璽彩畫、龍鳳和璽彩畫、龍草和璽彩畫等，等級依次降低。太極殿使用的是金龍和璽彩畫，永壽宮使用的是龍鳳和璽彩畫。顧名思義，金龍和璽彩畫的主要圖案為龍紋，龍鳳和璽彩畫則是龍鳳皆有。和璽彩畫表面本是大面積貼金箔的，但因年深日久加之日曬雨淋，看起來便不是那麼金碧輝煌了。

儲秀宮、體和殿、翊坤宮使用的是蘇式彩畫，與程式化的和璽彩畫相比，圖案活潑多樣，更富有生活氣息。取材可以是花草、鳥獸魚蟲、山水人物等繪畫，也可以是各種萬字紋、回紋、錦紋等圖案，參觀時請一定不時「舉頭」，仔細欣賞。

太和殿的金龍和璽彩畫

體仁閣旁廊子的旋子彩畫

儲秀宮的蘇式彩畫

太極殿金龍和璽彩畫示意圖

永壽宮龍鳳和璽彩畫示意圖

蘇式彩畫創作靈活，
圖案取材廣泛。

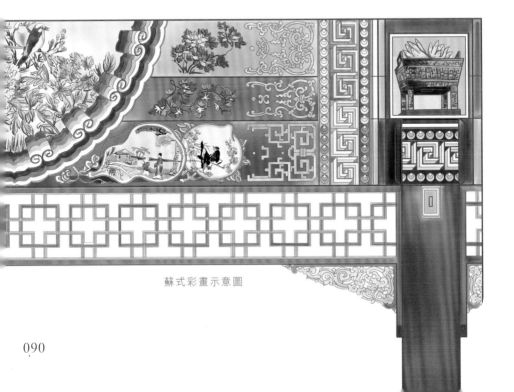

蘇式彩畫示意圖

影壁是中國古代建築的一種特殊形式，既體現了中國人內斂含蓄的生活態度，又極具裝飾性。西六宮區域有四座各具特色的影壁，讓我們逐一來欣賞。

太極殿院門內有一座木質影壁。底色為大紅色，正中一個團壽紋，內嵌篆書「吉祥」二字，此二字左右為萬字紋，寓意「萬壽吉祥」。團壽紋被五隻金色大蝙蝠環繞，即「五福捧壽」。再向外是五彩祥雲，雲中有數隻金色小蝙蝠若隱若現。四角還有四隻大蝙蝠。若論吉祥寓意，這座影壁可稱西六宮區域第一！

太極殿院中，正殿對面還有一座琉璃影壁。壁心是兩條龍，一升一降，都目視中間的寶珠。四角各有一條雲龍，龍頭朝向壁心。與旁邊的木質影壁相比，這座琉璃影壁雖然圖案稍顯單一，卻霸氣十足。

太極殿木質影壁上的吉祥圖案

太極殿院中琉璃影壁

影壁集建築、繪畫、雕塑藝術於一身。

　　永壽宮中的石雕影壁的圖案是天然形成的，是西六宮中的一名「硬漢」。它的基座和邊框都是用漢白玉製成的，守護蹲獸也是。壁心是整片大理石，未經人工雕琢的紋理似一幅寫意水墨畫，給人以無限的想像空間。透露一個小秘密，這座影壁有個「孿生兄弟」，就在東六宮區域的景仁宮，位置與永壽宮對稱。有興趣的朋友不妨去看看。

永壽宮石雕影壁

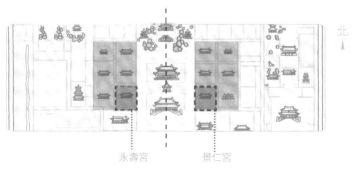

永壽宮　　　景仁宮

故宮平面圖（局部）

北

　　如果說永壽宮石雕影壁的花紋會引人遐思，那翊坤宮的木質影壁就令人困惑了。這座影壁兩面各有四字吉語，排列在四扇門上。目前，中間兩扇門固定為開啟狀態，所以我們看到的是其中一面的「光明盛昌」，四個字分佈在門兩面。仔細端詳，「明」字左邊為「目」，「盛」右上角則少了一點。這樣的錯別字怎麼能堂而皇之地出現在皇宮裡呢？其實，這是書寫者採用了藝術寫法。

翊坤宮木質影壁

(唐) 歐陽詢行楷書《卜商讀書帖》頁　　　　(唐) 馮承素行書摹《蘭亭序》

書法藏品中的「明」和「盛」

　　木結構古建築以柱子承重，用牆壁圍護。例如，永壽宮的井亭，沒有圍牆，結構卻很穩固。

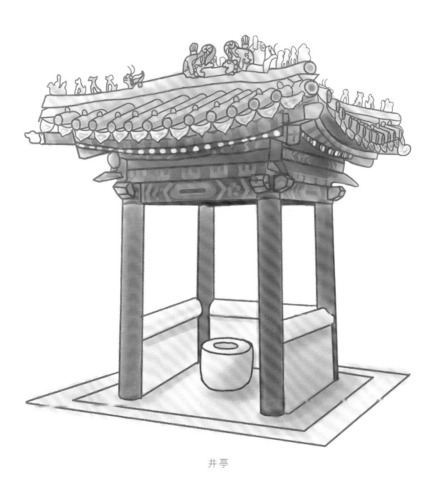

井亭

　　與西方石質建築相比，因為木結構建築的牆壁無須承重，所以建築的門窗樣式可以有更多靈活的設計。西六宮就有菱花窗、支摘窗和直欞窗等各種類型的窗，以適合不同等級和功能的建築。

　　中國古代建築的窗各式各樣，它們的差異主要表現在窗欞樣式和細部構件等方面。我們以永壽宮為例，永壽宮前殿用的是雙交四椀菱花窗。菱花窗在所有窗中等級最高，分為三交六椀菱花窗和雙交四椀菱花窗。

雙交四椀菱花：兩根欞條交叉相接，相交點以竹釘或木釘固定裝飾成花心，形成四瓣菱花。

三交六椀菱花：三根欞條交叉相接，相交點以竹釘或木釘固定裝飾成花心，形成六瓣菱花。

三交六椀菱花

雙交四椀菱花窗

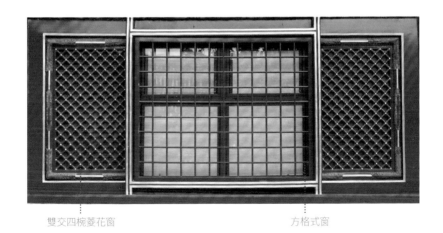

雙交四椀菱花窗　　　　　　　　方格式窗

永壽宮前殿的菱花窗和方格式窗

永壽宮後殿的支摘窗

　　永壽宮後殿使用的是支摘窗，等級低於菱花窗。這種窗的結構最為複雜，有內外兩層，分上下兩部分。內層固定不動，外層上段支窗可以支起，下段摘窗可以摘下，以滿足日常生活需要。現在西六宮部分開放區域的摘窗也是摘下來的。支摘窗窗櫺有很多樣式。永壽宮後殿支摘窗是步步錦式窗櫺，寓意步步錦繡。

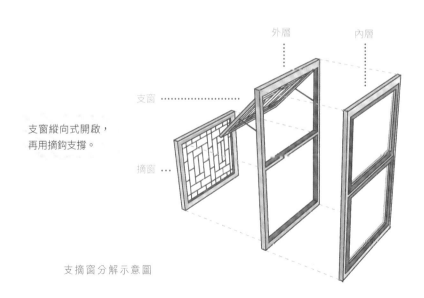

外層　　　　內層

支窗

支窗縱向式開啟，
再用摘鈎支撐。

摘窗

支摘窗分解示意圖

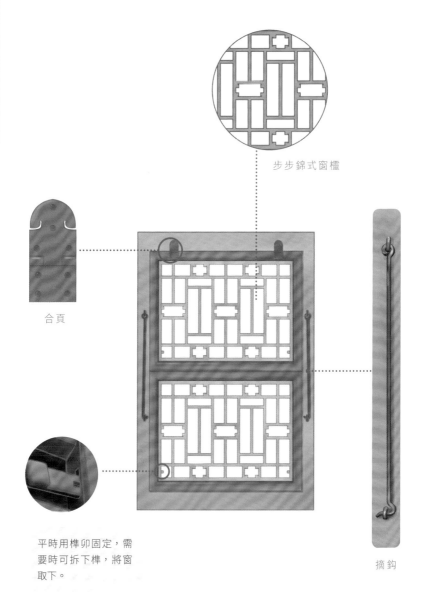

步步錦式窗欞

合頁

平時用榫卯固定，需
要時可拆下榫，將窗
取下。

摘鈎

支摘窗外層正面示意圖

永壽宮前殿還使用了少量方格式窗，這種窗也稱豆腐格式窗。永壽宮東西配殿採用的是直櫺窗。這兩種窗的等級都比較低。大家去紫禁城的時候可以多去西六宮走走，看看還能發現哪些樣式的窗櫺。

永壽宮東西配殿的直櫺窗

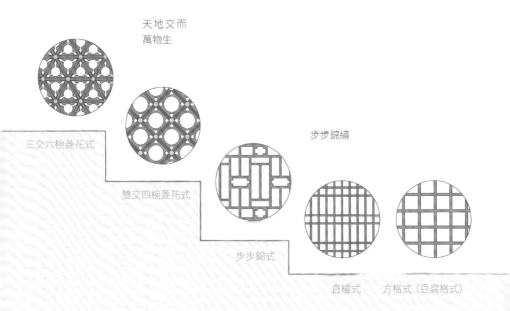

天地交而萬物生

三交六椀菱花式

雙交四椀菱花式

步步錦繡

步步錦式

直櫺式　方格式（豆腐格式）

不同樣式的窗櫺

除了彩畫、影壁、窗櫺，你還可以在很多建築裝飾和室內陳設上看到吉祥紋樣。你發現了多少呢？請接受來自皇宮的祝福吧！

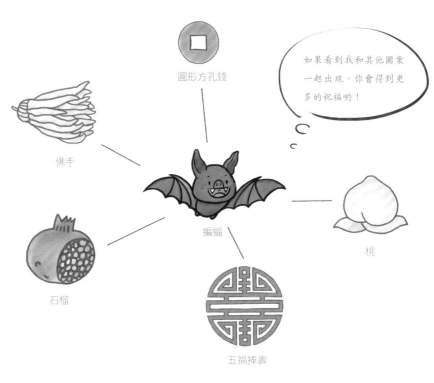

圓形方孔錢

如果看到我和其他圖案一起出現，你會得到更多的祝福喲！

佛手

蝙蝠

桃

石榴

五福捧壽

吉祥紋樣

圓形方孔錢
寓意富裕

佛手
寓意幸福

蝙蝠
寓意幸福

一塊裙板上藏有
多種祝福呢！

太極殿前殿
裙板

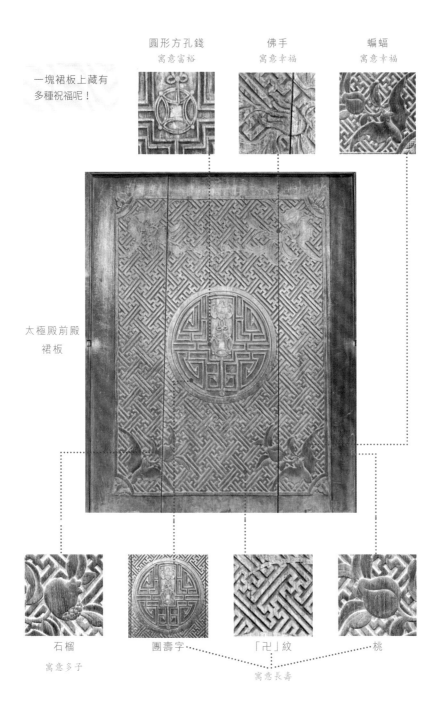

石榴
寓意多子

團壽字

「卍」紋

桃

寓意長壽

101

儲秀宮的銅鹿

寓意富裕

翊坤宮的仙鶴

寓意長壽

太極殿前殿天花板上的裝飾——
五福捧壽

寓意幸福、長壽

彩畫上的魚

寓意富裕

⑫
史跡探微

草蛇灰線，伏脈千里。數百年前西六宮居民的生活痕跡
給我們留下了許多信息。一切等你來發現！

　　紫禁城是明永樂皇帝朱棣下令建造的皇宮。這裡曾經住過 24 位皇帝——包括朱棣在內的 14 位明代皇帝和 10 位清代皇帝。除皇帝外，這裡還有皇太后、皇太妃、后妃、皇子皇孫以及太監宮女等人。他們都在這裡留下了許多故事。

　　我們現在還能看到翊坤宮前簷樑下有四個鐵環，那裡曾經懸吊着兩架鞦韆，它們為深宮寂寞的生活增添了一絲活力。儲秀宮床上的棉被、炕下的手爐、地上的炭盆、已被封上的地炕入口……它們都曾溫暖過宮殿的主人。翊坤宮屋簷下還設計了掛鈎，冬日裡懸掛抵擋寒風的棉簾，夏日裡懸掛遮陽的竹簾。太極殿裡的機械風扇就更特別了，它裝有四片蝙蝠造型的扇葉，只要上滿發條，就可以轉動起來，在夏日為它的主人帶來一絲清涼。

翊坤宮前簷樑下懸吊鞦韆的鐵環

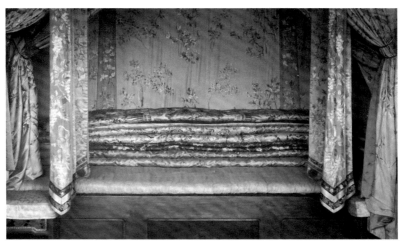

儲秀宮的棉被

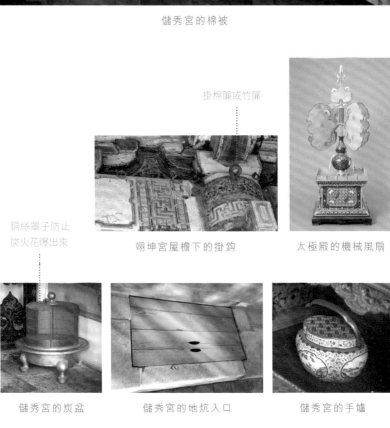

掛棉簾或竹簾

銅絲罩子防止
炭火花爆出來

翊坤宮屋檐下的掛鈎　　太極殿的機械風扇

儲秀宮的炭盆　　儲秀宮的地炕入口　　儲秀宮的手爐

今天，我們依然能夠根據皇宮居民留下的痕跡，推測他們的生活狀態，這也是一種有趣的體驗。一般來說，越是重要的歷史人物，留下的痕跡越是明顯。西六宮裡的好多物件都是有故事的。

翊坤宮裡有青銅鑄造的香爐、水缸、仙鶴、鳳凰等各種物件。水缸表面有「大清乾隆年造」款識，香爐有「大清嘉慶年造」款識，鳳凰有「大清光緒九年製」款識，仙鶴表面則沒有文字。除仙鶴外，我們根據皇帝在位順序，就可為這些物件排序。水缸鑄造年代最早，其次是香爐，再次是鳳凰，而且鳳凰的鑄造年代可以精確到 1883 年。與翊坤宮青銅鳳凰一樣，儲秀宮青銅龍、體和殿青銅鳳凰上也都有「大清光緒九年製」款識，它們都是為慶祝次年慈禧太后（1835—1908）五十大壽而鑄造的。

翊坤宮青銅香爐

翊坤宮青銅鳳凰

翊坤宮青銅仙鶴

翊坤宮青銅水缸

儲秀宮青銅龍

年號		乾隆	嘉慶	道光	咸豐	同治	光緒	

清代皇帝（部分）在位順序

翊坤宮青銅水缸款識

翊坤宮青銅香爐款識

翊坤宮青銅鳳凰款識

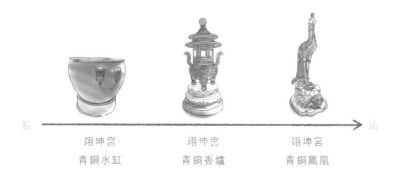

長 →　　幼

翊坤宮　　　　翊坤宮　　　　翊坤宮
青銅水缸　　　青銅香爐　　　青銅鳳凰

慈禧是滿洲鑲藍旗人（後抬入滿洲鑲黃旗），姓葉赫那拉。作為同治、光緒年間中國的實際統治者，她是如何一步步登上權力巔峰的呢？咸豐二年（1852），初入宮的葉赫那拉氏住在儲秀宮後殿，受封蘭貴人，咸豐四年（1854）晉封懿嬪。咸豐六年（1856），在為咸豐皇帝生下皇長子愛新覺羅·載淳後，母憑子貴，又先後晉封懿妃、懿貴妃。

咸豐十一年（1861），咸豐皇帝病逝，載淳即位。皇后鈕祜祿氏晉封皇太后，上徽號慈安；懿貴妃葉赫那拉氏以載淳生母身份晉封皇太后，上徽號慈禧。同年，慈禧聯合恭親王奕訢發動政變，廢除了咸豐皇帝指定的八位輔政大臣，授奕訢為議政王，開始與慈安一起垂簾聽政。

同治十三年（1874）十二月，同治皇帝載淳死於養心殿。兩個多月後，同治皇帝的皇后阿魯特氏也去世了。同治皇帝無子，慈禧立醇親王奕譞之子（即慈禧胞妹之子）載湉為皇帝，兩太后再次垂簾聽政。光緒七年（1881），慈安去世，慈禧獨攬大權。

光緒十年（1884），為慶祝慈禧五十壽辰，清宮耗費白銀 63 萬兩對儲秀宮進行大規模整修。迴廊牆壁上有眾臣為祝慈禧壽辰所撰寫的《萬壽無疆賦》，四周的龍鳳紋琉璃裝飾構圖有些不尋常，兩側和頂部都是鳳紋，唯有底部是龍紋。慈禧的顯赫地位可見一斑。

儲秀宮匾額

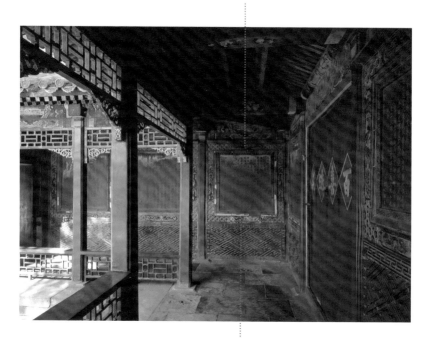

儲秀宮迴廊牆壁上的龍鳳紋琉璃裝飾

　　曾居住在紫禁城的最後一位皇帝（年號宣統）溥儀也對西六宮實施過改造，至今仍有跡可循。

　　1912 年 2 月 12 日，溥儀退位，但溥儀仍以遜帝身份居住在紫禁城內，直至 1924 年底才被迫離開。溥儀曾經在這裡剪辮子、學英文、穿西裝、騎自行車，過着時髦的新式生活。為了能在後宮暢通無阻地騎車，溥儀還下令將螽斯門、百子門等內廷部分街門和院落之門的門檻鋸掉。

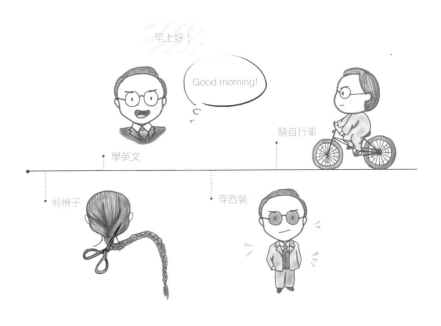

溥儀過着時髦的新式生活

　為了保證順利封門，人們並不是將門檻簡單地鋸下丟掉，而是做成了可拆卸構件：在鋸下的門檻兩端做出榫頭，殘留的兩段門檻上分別鑿出卯眼。這樣可以將門檻裝回原位，榫卯結合得嚴絲合縫，就能順利封門。

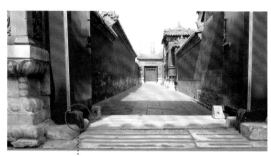

廣生右門

遵義門

裝回原位的門檻

在殘留的門檻上鑿
出的卯眼

在鋸下的門檻上做出的榫頭

利用榫卯設計的可拆卸門檻

　　紫禁城內的生活比我們想像的還要新潮。宣統二年（1910），隆裕太后下令在紫禁城內安裝了一部 10 門電話用戶交換機，在內廷的建福宮、儲秀宮和長春宮設立了 6 部專線電話。這是中國最早也是唯一的皇家電話局。民國十年（1921），北京電話局在養心殿內為當時已經退位的溥儀安裝了電話。

如果小皇帝想給隆裕太后打電話，有幾種方式可以接通呢？

哀家聽得清楚呢！

給皇太后——請安——

有兩種！

①通過電話用戶交換機

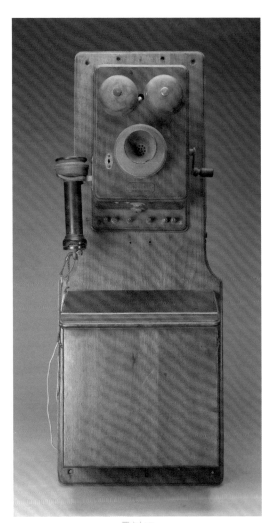

電話機

②專線電話

③

字裡行間

在西六宮中，我們可以看到很多文字，

有些是古人留下的墨寶，有些是今人寫的參觀說明。

參觀西六宮時，除了欣賞這裡的建築和器物，

還要多多留心出現在這裡的文字，

既能增長文化知識，

又能了解古人的小心思。

　　太極殿匾額是慈禧題寫的，有滿、漢兩種文字。滿文書寫順序是
自上而下、自左向右。在古代，漢字書寫順序是自上而下、自右向左。
匾額上兩列文字上方有一方璽印。印文內容是「慈禧皇太后御筆之
寶」，表明匾上的文字是慈禧題寫的。

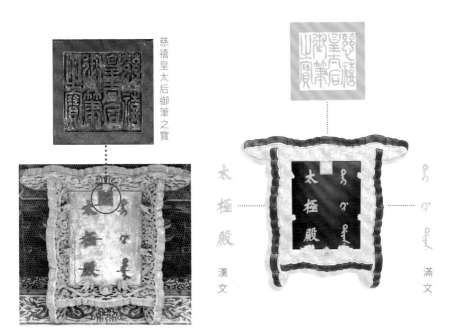

慈禧皇太后御筆之寶

太極殿

漢文

滿文

太極殿匾額

滿文　　　　　　漢文

自上而下

自左向右

自上而下

自右向左

榮惠皇貴妃冊文

115

在同治、光緒年間，慈禧地位甚至高於皇帝。同治皇帝是慈禧的兒子，光緒皇帝是她胞妹的兒子。

光緒皇帝名叫愛新覺羅・載湉，生於同治十年(1871)，去世於光緒三十四年(1908)。他的生父是醇親王奕譞，生母是慈禧的妹妹。同治十三年(1874)，同治皇帝病逝，沒有子嗣繼承皇位，慈禧就指定了年僅4歲的載湉為養子，即皇帝位，以次年為光緒元年。因為皇帝年幼，國家大權一直是由慈禧、慈安兩宮皇太后掌握，實際只有慈禧一人掌握。光緒十三年(1887)，光緒皇帝親政。第二年，光緒皇帝選立后妃，而皇后人選正是慈禧太后弟弟桂祥的女兒，這椿婚姻也成為慈禧太后繼續控制光緒皇帝的一種手段。

年齡（虛歲）＝
當時年份 − 出生年份 +1

此處年齡是按虛歲計算的，出生當年就算1歲。

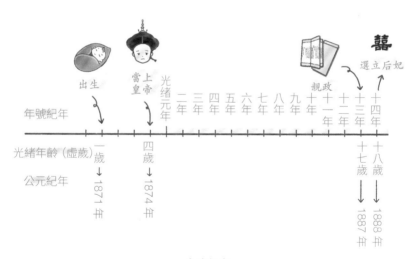

光緒年表

　　皇帝廣納妃嬪是希望後繼有人，多子多孫。西二長街北端的百子門和南端的螽斯門，都寓意皇帝多子多孫。螽斯是一種昆蟲，繁殖力強，擅長鳴叫。《詩經·周南·螽斯》裡描述了螽斯聚集一方、子孫眾多、蟲鳴陣陣的景象。根據這個典故為門命名，也是煞費苦心啊。這也是西六宮區域唯一以動物名命名的門。

螽斯羽，詵詵兮。宜爾子孫，振振兮。

螽斯羽，薨薨兮。宜爾子孫，繩繩兮。

螽斯羽，揖揖兮。宜爾子孫，蟄蟄兮。

——《詩經·周南·螽斯》

寓意後繼有人，
多子多孫

螽斯門匾額

紫禁城內的許多建築都掛有對聯。對聯要求上下聯字數相同，內容對仗工整，音調平仄協調。「天對地，雨對風，大陸對長空」——這是對聯創作的入門級原則。

翊坤宮道德堂前檐柱上有一副對聯。上聯是「鳳閣曉霞紅散綺」，下聯是「龍池春水綠生波」。「鳳閣」對「龍池」，「曉霞紅」對「春水綠」，「散綺」對「生波」——很工整，也很有畫面感。

對聯中的印文都有美好的寓意。「海涵春育」形容胸懷寬廣，似海納百川、春養萬物。「知樂仁壽」源於《論語》中的「知者樂，仁者壽」。這兩枚印和前面提到的那枚印都是慈禧御用璽印，形狀各不相同，陽文陰文兼具。（印章文字或圖案凸起為陽文印，凹陷為陰文印。）

圓形陽文印，印文「海涵春育」

方形陰文印，印文「知樂仁壽」

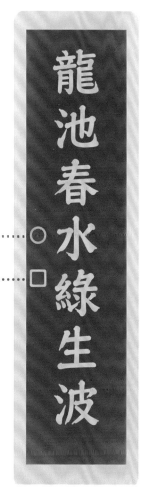

下聯

龍池春水綠生波

○
□

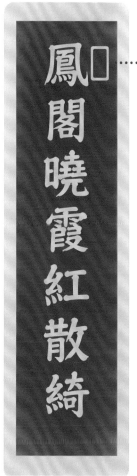

上聯

鳳□閣曉霞紅散綺

矩形陽文印，印文
「慈禧皇太后
御筆之寶」

119

⑭

美人如畫

這深宮內苑，從來不乏秀麗端莊的女子。

帝王對宮廷女子有什麼特殊要求嗎？

宮中女子是否像長春宮遊廊上的畫中人那樣命運多舛呢？

　　乾隆六年（1741），皇帝下令依照永壽宮原有的匾額式樣，製作了11面匾額，並親自題字，掛在各宮前殿，還下了一道諭旨：「自掛之後，至千萬年，不可擅動，即或妃嬪移住別宮，亦不可帶往更換。」

　　另外，乾隆皇帝還命畫師以中國古代后妃美好德行為範本繪製了12幅宮訓圖，每幅圖配贊四言十二句，告誡后妃要永遠效法。乾隆皇帝下諭，每年的農曆臘月二十六，東、西六宮除了張掛春聯、門神，還要在正殿東牆掛宮訓詩，西牆掛宮訓圖，等到次年農曆二月二收門神之日，再將各宮的宮訓圖收回到景陽宮的學詩堂。

永壽宮匾額

永壽宮「令儀淑德」匾額

東六宮匾額題字及宮訓圖一覽

東六宮	匾額題字	宮訓圖	宮訓圖宣揚的女性美德
景仁宮	贊德宮闈	《燕姞夢蘭圖》	樂觀
延禧宮	慎贊徽音	《曹后重農圖》	勤勞
承乾宮	德成柔順	《徐妃直諫圖》	忠直
永和宮	儀昭淑慎	《樊姬諫獵圖》	勸諫
鍾粹宮	淑慎溫和	《許后奉案圖》	尊老
景陽宮	柔嘉肅敬	《馬后練衣圖》	節儉

西六宮匾額題字及宮訓圖一覽

西六宮	匾額題字	宮訓圖	宮訓圖宣揚的女性美德
永壽宮	令儀淑德	《班姬辭輦圖》	知禮
啟祥宮（太極殿）	勤襄內政	《姜后脫簪圖》	相夫
翊坤宮	懿恭婉順	《昭容評詩圖》	讀書
長春宮	敬修內則	《太姒誨子圖》	教子
儲秀宮	茂修內治	《西陵教蠶圖》	創新
咸福宮	內職欽奉	《婕妤當熊圖》	勇敢

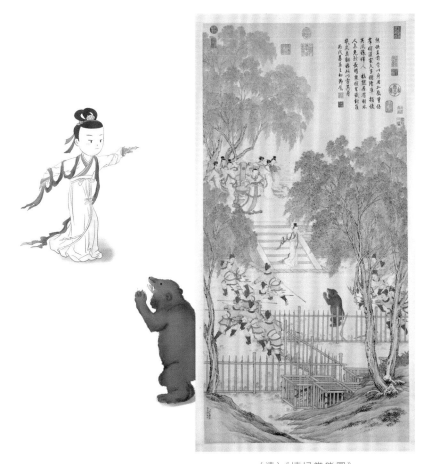

（清）《婕妤當熊圖》

漢元帝與嬪妃等同遊苑囿，
忽然黑熊攀檻而出，情勢危
急，眾人倉皇逃避，獨一馮
姓婕妤挺身向前以身體阻擋
黑熊，後傳為佳話。

　　長春宮遊廊牆壁上，繪有 18 幅以《紅樓夢》為題材的巨幅壁畫。畫中包括書中大觀園的多個景致，如怡紅院、稻香村、瀟湘館和秋爽齋等，都富有立體感；人物也栩栩如生。

　　《紅樓夢》問世之後迷倒了無數書生仕女，堪稱奇書。據記載，慈禧「尤熟於《紅樓夢》，時引賈太君自比」。據傳，光緒皇帝的妃子珍妃和瑾妃提議繪製《紅樓夢》壁畫，得到了慈禧的許可。不過，壁畫的繪製者是誰，並沒有明確記載。據後人考證，壁畫由清廷營造司的彩畫師陳二先生與坊間畫舖的畫師古彩堂合作繪製，古彩堂主畫人物，陳二先生襯景。《紅樓夢》中的女子大多紅顏薄命，那麼深宮中女子的命運又是怎樣的呢？

長春宮《紅樓夢》壁畫

　　乾隆皇帝的第一任皇后是孝賢純皇后富察氏，生前曾住在長春宮。乾隆皇帝還是皇子時，雍正皇帝將富察氏指婚給他，為嫡福晉。二人一直恩愛互敬。富察氏端莊秀美，自幼接受正統教育，仁孝恭儉，是乾隆皇帝的賢內助。不幸的是，接連兩次遭受喪子之痛，富察氏患了重病，身體每況愈下。乾隆十三年 (1748)，富察氏堅持隨乾隆皇帝東巡，病逝於回京的船上。乾隆皇帝十分悲痛，命連夜趕回京城，靈柩放於長春宮，乾隆皇帝扶柩慟哭。乾隆皇帝下旨，長春宮保持富察氏生前陳設，不再住人。

　　此後 50 年間，乾隆皇帝時常到無人的長春宮坐坐，回憶二人過去的美好時光。逢年過節，長春宮懸掛孝賢純皇后像，按她生前標準進奉各種禮物。乾隆皇帝直到去世前，才下旨開啟長春宮門，准許後世妃嬪入住。

孝賢純皇后朝服像

孝賢純皇后 (1712—1748)，富察氏，滿洲鑲黃旗人

　　1912 年 2 月 12 日，宣統皇帝溥儀正式宣佈退位，此後作為遜帝仍然住在紫禁城內。他欽定 17 歲的郭布羅‧婉容為皇后，於 1922 年冬大婚，還封 14 歲的額爾德特‧文繡為淑妃。

　　淑妃文繡則是長春宮的最後一位主人。文繡身為妃子卻並未享受應有的待遇，未得到皇帝的恩寵，還經常受到皇后婉容的冷眼相待。1924 年北京政變後，文繡也隨着溥儀離開了皇宮，先後移居天津的張園和靜園，被冷落的日子越發難過。1931 年，忍無可忍的文繡提出與溥儀離婚。在律師的幫助下，她與溥儀於同年 10 月 22 日簽訂了離婚協議。文繡也成為史上第一個與皇帝「對簿公堂」並重獲自由的妃子。文繡離婚後重返北平，過上了清貧自由的平凡生活。1953 年 9 月，文繡病逝，未有兒女。

　　皇后婉容則在婚後入住儲秀宮，成為這裡的最後一位主人。婉容樣貌清秀俏麗，舉止文雅，從小受西化教育，思想前衛，喜歡學英語、吃西餐、穿洋裝。最初婉容和溥儀兩人的感情還是不錯的，常常一起騎車、打球，婉容教會溥儀如何吃西餐，溥儀也為婉容先後請過兩位英文教師，專門教她英文。但是，婉容受西方思想的影響，並不認同丈夫應該有妾室，心裡容不下文繡。文繡與溥儀離婚，溥儀覺得這件事一定程度上與婉容有關，就冷落她。婉容內心苦悶，開始吸食鴉片，最後病入膏肓。1946 年，婉容去世，身旁無一親人陪伴。

文 繡朝服像

文繡（1909—1953），額爾德特氏，滿洲鑲黃旗人。

婉容朝服像

婉容（1906—1946），郭布羅氏，滿洲正白旗人。

溥儀婉容合影

溥儀和婉容的對戒

⑤

大興土木

東西六宮均建成於明永樂十八年（1420），
整體佈局和規制基本相同。
現在的東六宮較為完整地保留了明初時期的格局，
而西六宮的格局則有較大的改動 —— 啟祥宮（今太極殿）
與長春宮連為一體，儲秀宮和翊坤宮合二為一。

　　長春宮始建於明永樂十八年（1420），清康熙二十二年（1683）重修，之後又經歷咸豐九年（1859）、同治十二年（1873）、光緒十六年（1890）、光緒二十三年（1897）等多次的修繕和改造。其中，咸豐九年對長春宮做出的改建較大——拆除長春門及前宮牆，打通啟祥宮（今太極殿）後殿為穿堂殿（今體元殿），改兩進院為與啟祥宮相通的四進院。

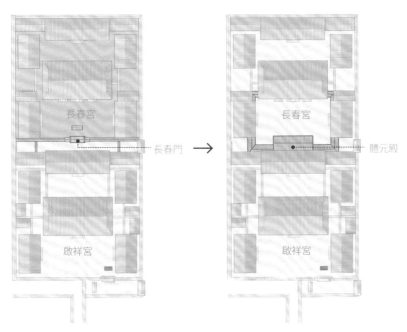

長春宮、啟祥宮區域改建前後對比

　　咸豐九年對長春宮的修整確定了今天太極殿至長春宮區域的建築佈局，是宮中建築佈局的第一次重大改變。這次改建工程，一是慶祝咸豐登基十週年，二是慶祝咸豐的三十萬壽。改建後的長春宮成了東西六宮中規制最高的一處四進院落，也方便了皇帝和后妃在此區域穿梭行走。

　　咸豐九年正是國家內憂外患之際。儘管如此，咸豐皇帝還是決定改建長春宮。咸豐十年（1860）八月，英法聯軍進攻北京，咸豐皇帝攜后妃皇子倉皇逃亡承德避暑山莊，於次年病逝，再沒能回到紫禁城。

　　咸豐皇帝駕崩之後，年僅 6 歲的載淳繼承皇位，他就是同治皇帝。慈安和慈禧便以輔佐年幼皇帝處理政務為由，共同在養心殿垂簾聽政，分別住進養心殿後殿的東西耳房（今體順堂和燕喜堂）。同治八年（1869），同治皇帝到了可以大婚、親政的年紀，慈安和慈禧太后必須搬離養心殿，另尋住處。於是，慈安選擇在同治皇帝成年之後搬回自己原先的寢宮鍾粹宮，慈禧卻沒有回到自己原先的寢宮儲秀宮，而是搬到距離養心殿更近的長春宮。此時的長春宮，經咸豐皇帝改造，面積和規格都遠超鍾粹宮，再加上是咸豐皇帝為自己修繕的宮殿，在後宮中的地位不言而喻。不難看出，慈禧當時絕不甘心屈於慈安之下，處處爭強，追求至高權力。

　　同治九年（1870），在正式入住之前，慈禧又對長春宮進行了一次修繕，包括為體元殿後遊廊添建屋頂，將各殿油飾一新。為了慶祝慈禧的四十大壽，同治十二年（1873）左右再次大規模改建長春宮。為了滿足慈禧聽戲的需求，還改建了體元殿後遊廊抱廈，並在抱廈搭建室內小型戲台。不過，這座室內戲台於光緒六年（1880）拆除，後來改建成為室外戲台。

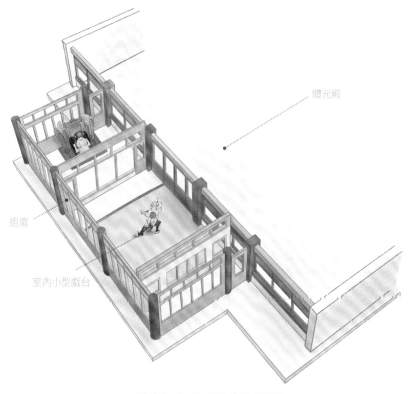

體元殿

抱廈

室內小型戲台

同治末年體元殿後遊廊抱廈格局

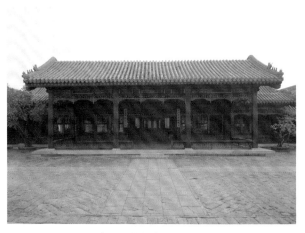

體元殿後遊廊抱廈現狀

　　慈禧一生在紫禁城內住過很多地方，其中儲秀宮對她來說最為特別。儲秀宮是慈禧入宮後的第一處居所，又是她四次受封、誕育皇子的地方，可以說是她的福宮。

　　慈禧在光緒九年（1883）下令對儲秀宮進行了工程浩大的修繕改建，共耗銀 63 萬兩。此時的中國，國力日漸衰敗，內憂外患，但是慈禧不惜耗費巨資，大興土木來為自己祝壽做準備。

　　光緒十年（1884），慈禧太后五十大壽，以聖母皇太后。的身份再次入住儲秀宮，以表示自己要歸政養老。儲秀宮改建主要參考了咸豐九年的長春宮改建方案：拆除儲秀門和圍牆，將翊坤宮後殿改為穿堂殿（今體和殿），連通儲秀宮與翊坤宮，形成相通的四進院落。儲秀宮的前殿和東西配殿均改為前出廊，並與體和殿後檐廊轉角相連，構成迴廊。

儲秀宮、翊坤宮區域改建前後對比

改建後，整座宮院分為兩部分，儲秀宮主要是慈禧居住和辦公的地方，體和殿主要是慈禧用膳和休息的地方。體和殿面闊五間，明間為穿堂，前後開門，東西次間、稍間均打通。傳統建築中，正中一間為明間，其左右相鄰兩間為次間，再向外兩間稱稍間。慈禧太后居住儲秀宮時，在體和殿的東次間和東稍間進膳，在西次間和西稍間飲茶休息。

慈禧太后住儲秀宮時，每逢重大節日都在翊坤宮接受朝賀。

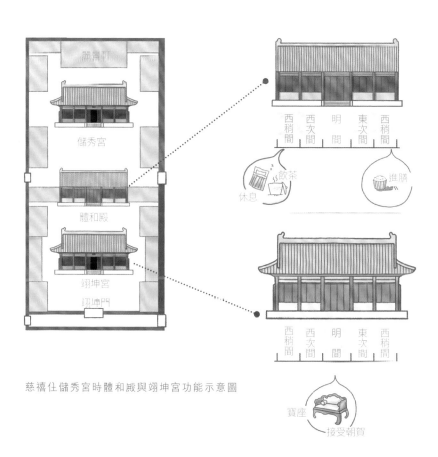

慈禧住儲秀宮時體和殿與翊坤宮功能示意圖

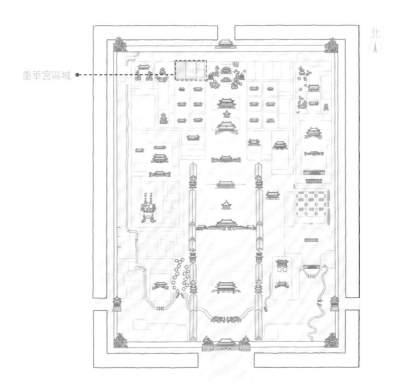

重華宮區域

故宮平面示意圖

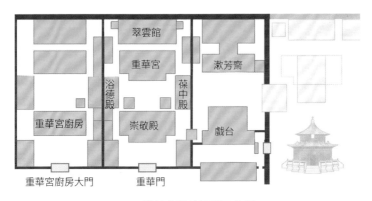

翠雲館

重華宮

漱芳齋

浴德殿

葆中殿

重華宮廚房

崇敬殿

戲台

重華宮廚房大門　　重華門

重華宮區域平面示意圖

探秘重華宮

所處位置：西六宮北側

建築特色：原為紫禁城乾西五所中的頭所、二所及三所，如今由漱
芳齋、重華宮院落及重華宮廚房組成，是紫禁城中相對
獨立的一組宮殿

建築功能：乾隆為皇子時的府邸，改建後為君臣雅集之所

本站專題：華堂溢彩、篤慕永思、餘音繞樑、嘉宴同堂、中西交融

編繪作者：（文）梁爽　（圖）劉暢

在紫禁城鱗萃比櫛的殿宇中，有一處「養在深閨人未識」的建築。這裡就是隱藏於內廷西六宮以北的重華宮區域。

作為乾隆皇帝即位前的「潛龍邸」，弘曆在這裡娶了他摯愛的富察氏。這裡曾見證乾隆皇帝少年時代的青蔥歲月，也曾目睹清代盛世的宴集盛況；乾隆皇帝在這裡舉辦茶宴，君臣之間賦詩聯句，雅性使然、默契使然，更是家國天下的情懷使然。

⑩

華堂溢彩

深藏於內廷的重華宮區域，曾頻加修葺。

華麗的內檐裝飾在這裡「爭奇鬥豔」，堪稱紫禁城上乘之作。

重華宮區域原為紫禁城乾西五所中的頭所、二所及三所，如今由漱芳齋、重華宮院落及重華宮廚房組成，是紫禁城中相對獨立的一組宮殿。

乾西五所是內廷西六宮以北的五座院落，明代以來便是皇子生活起居的場所。清雍正五年 (1727)，時為皇子的弘曆 (即後來的乾隆皇帝) 移居乾西五所之二所。弘曆登基後，將曾經居住過的乾西二所作為肇祥之地改建為重華宮院落，而周圍的幾座宮殿也隨之進行了改造，成為重華宮院落的附屬配套建築：頭所改為漱芳齋並加蓋戲台，作為重華宮宴集演戲之地，而三所則被改為重華宮廚房。改建後的重華宮區域搖身一變成為集宴賞、娛樂和休憩於一體的重要場所。

重華宮院落沿用乾西二所的三進院落格局，由南向北分別坐落着崇敬殿、重華宮及翠雲館三座主要建築。作為即位前的「潛龍邸」，這裡的內檐裝修精緻優雅、巧奪天工，處處彰顯文人風韻。

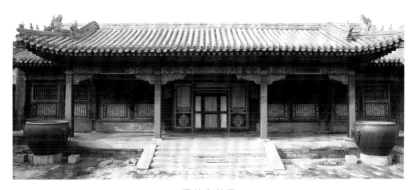

重華宮外景

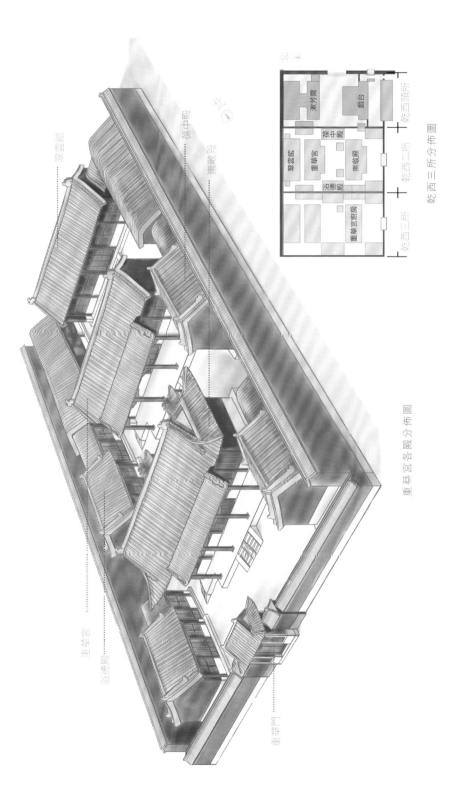

乾西三所分佈圖

北

乾西頭所

乾西二所

乾西三所

漱芳齋

戲台

翠雲館

重華宮

保中殿

崇敬殿

浴德殿

重華宮廚房

重華宮各殿分佈圖

翠雲館

保中殿

崇敬殿

重華宮

浴德殿

重華宮

重華門

141

　　重華宮中，一扇精美的紫檀雕花隔扇將明間與西次間隔開。隔扇分為八扇，每扇隔心部分都裝裱着大臣頌賀的書畫，別有一番雅趣。仔細觀察，隔扇裙板上有大大小小的浮雕裝飾，有瓶爐鼎彝、奇花異果……可謂五花八門。

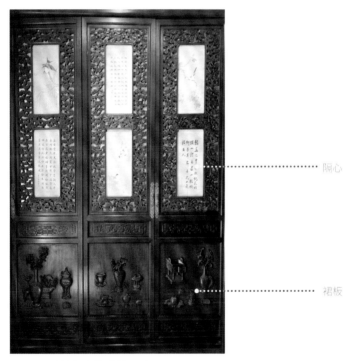

重華宮紫檀雕花隔扇（局部）

　　　　　　　　　　　　　　　　　　　　隔心

　　　　　　　　　　　　　　　　　　　　裙板

重華宮平面示意圖

重華宮東次間和東稍間已打通。

　　隔扇裙板上的浮雕裝飾名為「博古紋」，此類紋飾多以器物、花果為題材，寓意「通曉古事古物」。類似的裝飾在漱芳齋院落中也有。漱芳齋的封檐板上就雕刻着精美的「博古紋」。封檐板是建築外檐封護伸出的木構件的板材。

漱芳齋封檐板局部

博古紋

封檐板

漱芳齋院落一角

博古紋含義豐富，讓我們一起來解讀它們的吉祥寓意吧！

佳果圖案中，桃子代表長壽、石榴象徵多子、蘋果表示平安、佛手諧音福壽、葡萄意味豐收、柿子寓意事事如意⋯⋯

器物的圖案就更多了，瓶插蓮花象徵平安連年，香爐、銅鼎代表禮制、權力，杯盞、瓷瓶寓意清雅、高潔，人們將對幸福生活的祈盼統統寄託於這些吉祥紋樣之上。

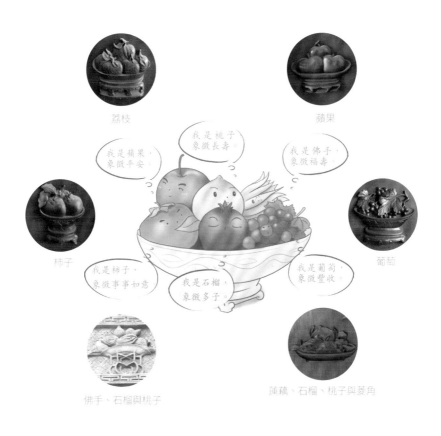

荔枝

蘋果

柿子

葡萄

佛手、石榴與桃子

蓮藕、石榴、桃子與菱角

各類佳果的吉祥寓意

香爐

銅鼎

杯盞

瓷瓶

瓶插桃子

瓶插蓮花

瓶插如意

瓶插菊花

　　與隔扇相比，鏤空花罩則多了一分「猶抱琵琶半遮面」的「嬌羞」。花罩隔開的空間隔而不斷、屏而不障，更加富有詩意。重華宮和漱芳齋中就有幾架精美的落地花罩，讓我們一起來細細品味。

　　古人非常重視事物的吉祥寓意，所以花罩圖案的選擇也頗有講究。重華宮東次間與明間之間是一架子孫萬代葫蘆落地花罩，圓潤可愛的葫蘆點綴在繁茂的葫蘆藤中。葫蘆諧音「福祿」，又有很多的籽，是一種象徵多子多福的吉祥佳果。這架花罩寄託着皇家對子孫昌盛、福祿萬代的希望。

重華宮東次間子孫萬代葫蘆落地花罩

子孫萬代葫蘆

子孫萬代葫蘆落地花罩

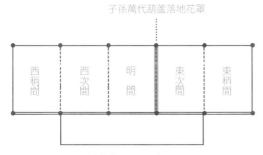

重華宮平面示意圖

重華宮東次間和東稍間已打通。

147

要說吉祥寓意，漱芳齋裡的花罩也絲毫不落下風。三架精緻的金絲楠木落地花罩將前殿明間與東西次間及工字廊進行了巧妙的分隔，空間隔而不斷，意趣十足。前殿西次間的花罩雕刻着牡丹紋樣，寓意榮華富貴，花罩門框輪廓也凹凸有致。前殿東次間的花罩採用牡丹花葉的圖案，門框垂直工整。相比西側花罩的自由生動，僅僅數米遠的東側花罩顯然要「淑女」得多。前殿明間通往工字廊的花罩雕刻工藝最複雜。仔細看，一朵朵纏枝花卉搖曳生姿，爭相怒放。

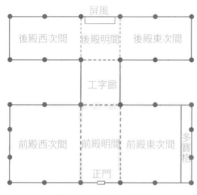

漱芳齋平面示意圖
花罩位置

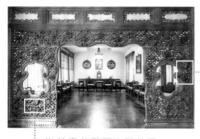

漱芳齋前殿西次間花罩

牡丹紋樣（1）

牡丹紋樣（2）

牡丹花葉紋樣

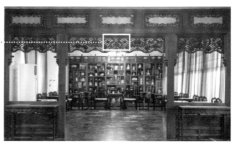

漱芳齋前殿東次間花罩

漱芳齋前殿明間花罩

纏枝花卉紋樣（1）

纏枝花卉紋樣（2）

　　漱芳齋前殿東次間矗立着一面古樸大氣的多寶格，佔據了東側整整一面牆壁，裡面滿載上百件瑰麗的珍寶，有溫潤的玉器、細膩的瓷器，還有巧奪天工的料器，叫人目不暇接。

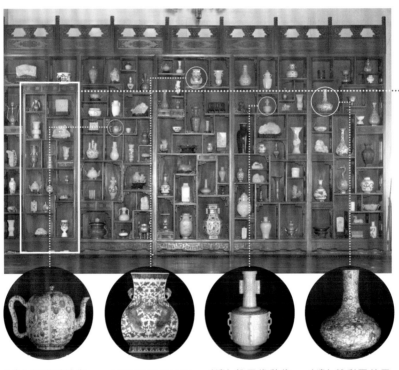

（清）粉彩瓜棱壺　　（清）釉裡紅丹鳳圖象耳扁方瓶　　（清）松石綠釉仿古貫耳壺　　（清）粉彩百花不露地紋瓶

漱芳齋前殿東次間多寶格

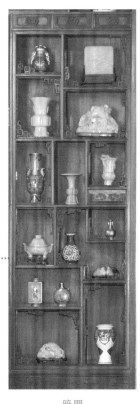

這面多寶格曾經置於房間的正中央，將房間東側闢出了一間「密室」——這就是乾隆皇帝少時讀書休息的場所——靜憩軒。後來為了參觀方便，多寶格才被挪到了現在的位置。

透露一個小秘密，多寶格上還隱藏着一道暗門呢！這道暗門設計十分精巧，如果仔細觀察，你會發現多寶格左側的格子周圍有一圈不易察覺的雙層框，這便是通往靜憩軒的秘密開關了。

暗門

多寶格原來的位置

多寶格現在的位置

在乾隆皇帝手中，這對大櫃搖身一變，成為他個人的儲藏櫃，存放他作為皇子時的生活用品，以及祖父康熙皇帝、父親雍正皇帝、母親崇慶皇太后賞賜給他的貴重物品。乾隆皇帝還在聖旨中詳細描述過這對大櫃，原文如下：

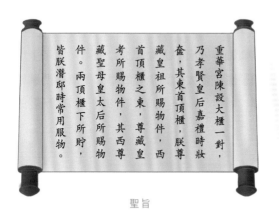

重華宮陳設大櫃一對，乃孝賢皇后嘉禮時妝奩，其東首頂櫃，朕尊藏皇祖所賜物件，西首頂櫃之東，尊藏皇考所賜物件，其西尊藏聖母皇太后所賜物件。兩頂櫃下所貯，皆朕潛邸時常用服物。

聖旨

皇祖，皇帝對已故祖父的敬稱。皇考，皇帝對亡父的尊稱。聖母皇太后是皇帝的生母。

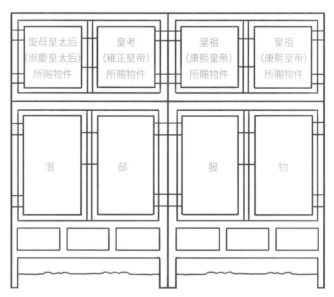

聖母皇太后 (崇慶皇太后) 所賜物件	皇考 (雍正皇帝) 所賜物件	皇祖 (康熙皇帝) 所賜物件	皇祖 (康熙皇帝) 所賜物件
潛	邸	服	物

黃花梨嵌螺鈿玉石人物圖竪櫃存放物品示意圖

重華宮西稍間就是弘曆與富察氏的洞房：臥床上方掛着一席綢緞幔帳，床上疊放着綢緞繡花面的被褥，極富生活氣息。

臥室西側牆上垂下的布簾，看上去普普通通，但掀開就「柳暗花明又一村」了：布簾後面的牆體中嵌着一個書櫥，不知這裡曾經放置了多少書籍，又為少年弘曆帶來了多少精神慰藉。

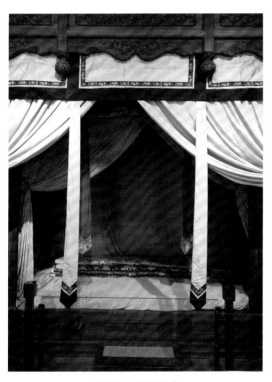

重華宮西稍間臥床

　　雍正十一年（1733），弘曆被封和碩寶親王，住地賜名「樂善堂」，取「樂取於人以為善」之意。

　　崇敬殿為起居宴客之所，在明間寶座的正上方，至今還懸掛着弘曆為寶親王時親筆題字的匾額——樂善堂。

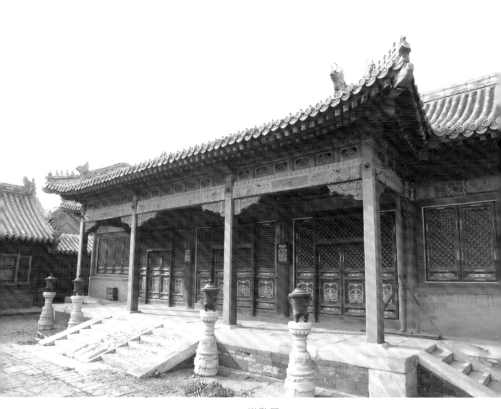

崇敬殿

　　乾隆皇帝才華橫溢，酷愛書法。「樂善堂」三個大字筆畫圓潤、氣韻流暢。匾額左側落款「皇四子寶親王書」，表明題寫匾額時他還是皇子，封號為寶親王。右側的一列文字記錄了匾額題寫的時間：「雍正甲寅嘉平月吉旦」。雍正甲寅為 1734 年，嘉平月指農曆十二月，吉旦是農曆每月初一。

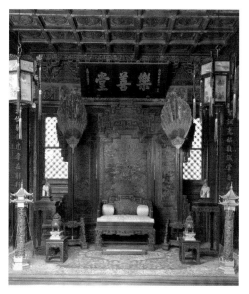

崇敬殿明間

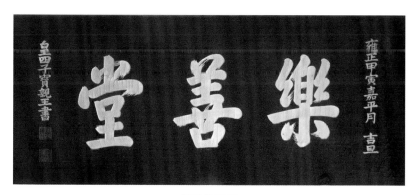

樂善堂匾額

　　清代皇室成員大多喜歡聽戲，有的還是不折不扣的戲迷。為了滿足這些人的戲癮，宮中修建了很多大大小小的戲台。漱芳齋中的大戲台是紫禁城中最大的單層戲台，每逢良辰吉日，漱芳齋中總是鑼鼓喧天、笙歌悅耳。1923 年，遜清皇室在此戲台為敬懿皇貴太妃的生日舉辦演出，這成為宮中戲曲活動的終曲。

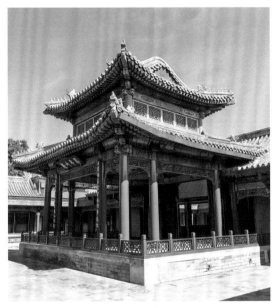

漱芳齋大戲台側面

清代影像中美輪美奐的漱芳齋大戲台

　　漱芳齋庭院中，大戲台正面高懸着一塊綠底金字匾額，上書「昇平叶慶」四個大字。但這個「叶」字並不念 yè，含義也跟「樹葉」的「葉」大相徑庭。古漢語中「叶」同「協」(xié)，即「協同」，所以匾額上的「昇平叶慶」，寓意共慶太平。

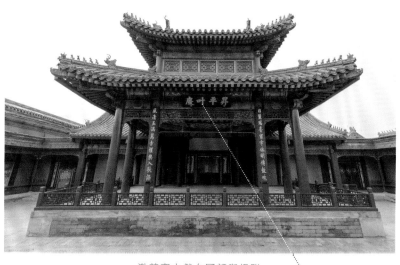

漱芳齋大戲台匾額與楹聯

一般的戲台，在演員上下場處會標示「出將」和「入相」，分別代表演員從此處上場和下場。但漱芳齋大戲台卻在對應位置刻的是「佾舞」和「諧音」，分別代表只有天子才可享用的舞蹈及和諧的音律。

「佾舞」源於《論語·八佾》中的「八佾舞於庭，是可忍也，孰不可忍也」。「佾」指的是古代樂舞的行列，八佾即八行八列共六十四人。《周禮》規定，只有周天子才可以使用八佾的規制。作為正卿的季氏，按照等級只能使用四佾而已。但是，季氏卻不管不顧用八佾舞於庭院。孔子認為這種行為違背周禮，不能容忍。戲台上書寫「佾舞」二字，無時無刻不在提醒宮中眾人，娛樂時也不能忘了天子為尊的禮制，可見清宮等級之森嚴。

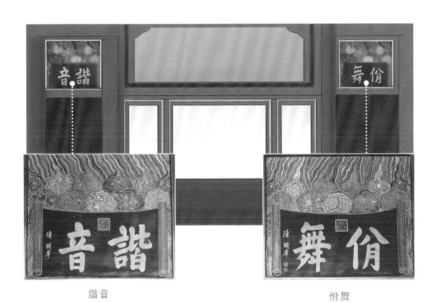

諧音　　　　　　　　　　　　佾舞

　　在那個沒有音響設備的年代，演員們只要登上這個大戲台，聲音就會變得出奇嘹亮，他們會把這種音效歸功於天子的威儀。那事實是怎樣的呢？

　　原來，最初修建戲台時，工匠特意在木製戲台台面下的地面處挖了四眼水井，這樣聲音在傳播過程中可以產生共振，就變得更加響亮。

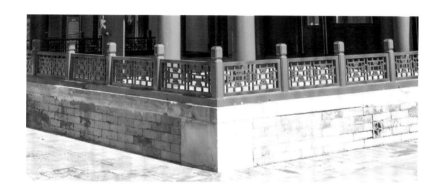

水井

戲台台面下的水井示意圖

戲台天井

像這樣隱秘的機關，戲台上可不止這一處。你抬頭仰望，就會發現湛藍色的天花板宛如晴朗的天空，飄着朵朵祥雲。天花板中央的天井上繪有兩條活靈活現的金龍，正在歡騰戲珠。

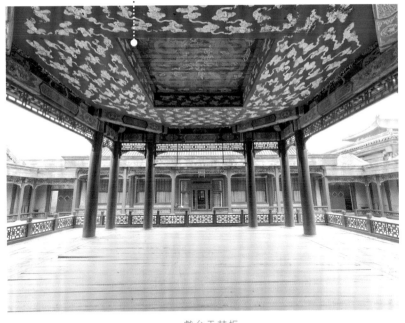

戲台天花板

千萬別小瞧這天井，它裡面可大有玄機。天井的頂棚是用活板搭就的，裡面藏着轆轤，以升降演員。當上演天宮戲時，扮演神仙的演員就能藉此「從天而降」，這就是古代版的吊威亞。

　　除了庭院中的大戲台，漱芳齋後殿裡還搭有一座精巧別緻的小戲台，名曰「風雅存」，主要用於皇帝用膳時觀看短小宴戲表演。乍一看，小戲台與齋中其他建築風格迥然不同，整個戲台看似由竹子搭建而成，儼然一座古樸雅致的竹亭。

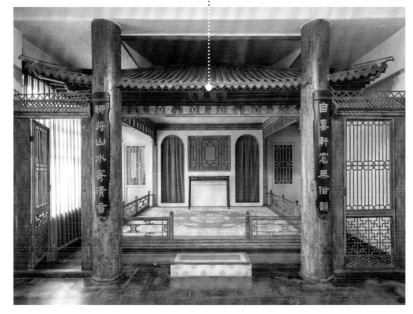

風雅存小戲台

這些「竹子」其實是由金絲楠木繪上竹紋後「偽裝」的。乾隆皇帝醉心於江南風光，曾經六次出巡。為了延續江南夢，他命人在宮中仿建多處江南名勝。但南方特有的竹子建築在北方相對乾燥的氣候下卻極易開裂，因此工匠們絞盡腦汁，在楠木上刻製仿繪出了竹的紋路，也頗為雅致，這也算是展現了一派江南風韻，從而博得龍顏一笑。

木製仿竹紋

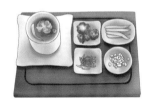

⑭ 嘉宴同堂

庭院深深深幾許。深藏於內廷之中的重華宮區域，
竟是舉辦宮廷內宴的重要場所。

梅花色不妖，佛手香且潔。
松實味芳腴，三品殊清絕。
烹以摺腳鐺，沃之承筐雪。

——乾隆御製詩〈三清茶〉節選

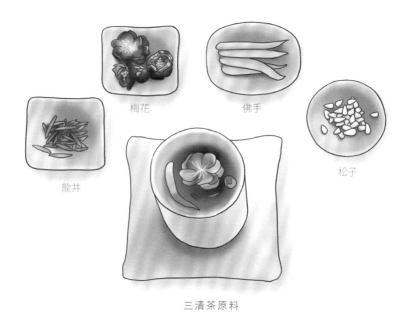

梅花　　佛手

龍井　　松子

三清茶原料

　　儘管登基後，乾隆皇帝搬離了重華宮區域，但這片區域並沒有變成淒淒的僻靜之處，而是成為舉行宮廷內宴的重要場所。乾隆皇帝對母親非常孝順，每逢萬壽節、聖壽節、中元節、除夕等重要節日，皇帝都會在漱芳齋的後殿侍奉皇太后進膳、看戲，共享天倫之樂。

　　除此以外，重華宮區域還是重大節日期間賜宴群臣、賦詩聯句的場所。每年正月還在重華宮院落舉行著名的三清茶宴，這也是乾隆年間最重要的君臣雅集活動。乾隆皇帝以風雅自居，一生愛喝茶、品茶。他還別出心裁地發明了三清茶 —— 以龍井貢茶為主料，佐以「三清」之物，即梅花、松子和佛手。就連泡茶的水選的都是雪水，也真是風雅了。

　　君臣一起賦詩聯句是歷年茶宴的固定活動。每次由皇帝先出題目並作首句來定韻，然後群臣依次聯句。聯句題目大多根據時事而定，

小到時令，大到政治，題材廣泛，內容豐富。與宴的大臣要是沒有點文學造詣還真應付不來。要知道，能夠參與重華宮三清茶宴是臣子們最為榮耀的事之一。然而，三清茶宴的准入門檻可不低。凡是被選中的人，都是皇帝最為信任和倚重的大臣。看來，想要向皇帝討一杯茶喝，可真不是件容易的事。

　　重華宮院落中崇敬殿南側至今還懸掛着黑漆描金的《平定台灣聯句》，講述的是乾隆五十二年（1787），皇帝派大將軍福康安去台灣鎮壓林爽文領導的農民大起義，並於乾隆五十三年（1788）擒獲林爽文這一重大事件。

《平定台灣聯句》

小字是對大字的解釋。

「戊申仲春朔日重華宮茶宴廷臣及內廷翰林等以平定台灣聯句並成四律御筆」意為：乾隆五十三年農曆二月初一，重華宮茶宴上朝廷大臣及翰林學士等人以「平定台灣」為題作的四律聯句。

　　除了《平定台灣聯句》，重華宮區域的其他地方也有不少君臣共同創作的茶宴聯句！

　　比如重華宮和翠雲館牆壁上的各種貼落。貼落，是古代繪畫、書法的一種裝裱形式，畫心經過簡單托裱，上可貼於牆壁，下可收藏，在清宮建築的室內裝潢中應用廣泛。

翠雲館西稍間貼落

翠雲館束稍間貼落

重華宮西次間貼落

翠雲館西次間貼落

乾隆皇帝遵循祖父康熙皇帝「御筆書福」的舊例，將每年臘月初一在漱芳齋開筆書福定為常例。這就是清宮過年時的傳統習俗——「嘉平書福」。

一般來說，皇帝寫出的第一張「福」字會被懸掛於乾清宮正殿中，其餘的張貼於各個宮殿及賞賜給王公大臣和內廷翰林等人，以此聯絡君臣感情。受賜大臣會依次跪於案前，仰瞻天子潑墨揮毫。兩名太監會面對面地手持「福」字，讓大臣在「福」字下叩頭謝恩，宛如沐浴於滿滿的福氣中，以此寓意「滿身是福」。

值得一提的是清代皇帝每年寫「福」字用的毛筆還有個專門的名字，叫「賜福蒼生」，那還是從康熙時期傳下來的古董呢！

清帝御筆福字

從左至右依次為：道光皇帝御筆、乾隆皇帝御筆、康熙皇帝御筆、雍正皇帝御筆、嘉慶皇帝御筆。

⑤ 中西交融

不要以為皇帝居住的紫禁城，到處都是老古董。
隨着時代的發展，西式物件頻頻出現在紫禁城中。
古乭的紫禁城也是很时尚的。

　　明代萬曆年間，隨着西方傳教士的到來，歐洲機械鐘錶也進入中國，成為風靡宮廷的「奢侈品」。鐘錶既是計時工具，又是新奇有趣的宮廷陳設。重華宮與漱芳齋區域就有不少精巧的鐘錶，讓我們一起了解一下！

　　重華宮西稍間，最為精巧的就數案台上的銅鍍金象馱水法鐘了。鐘錶上層為錶盤及用料石鑲嵌而成的花朵。金象馱轎為中層，象轎以西方面孔的人像為四柱，轎中放置水法裝置。機械鐘錶中的水法裝置代表水，不過這裡的「水」可不是真正的水，而是擰成螺旋狀的玻璃柱，這一注「水」不僅質地通透，還暗藏玄機。玻璃柱的中空部分藏有小齒輪。一旦上滿發條，玻璃柱就會旋轉起來，彷彿奔騰而下的瀑布，讓人讚歎不已。鐘錶底層，四隻威風凜凜的雄獅身負底座，底座上的雕刻向我們呈現了一幅狩獵的畫面：志在必得的獵戶、蓄勢待發的獵狗、身姿矯健的雄鹿，正上演着一場驚心動魄的角逐。

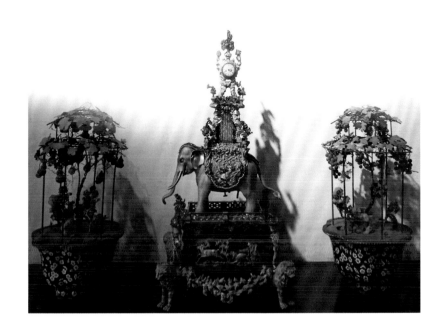

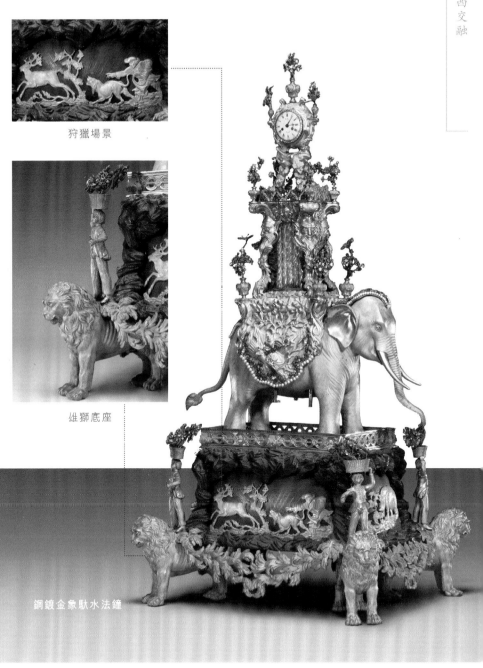

狩獵場景

雄獅底座

銅鍍金象馱水法鐘

　　除了漂洋過海、遠道而來的西方鐘錶，紫禁城中還有很多國貨。喜愛鐘錶的清代皇帝甚至親自指揮製作鐘錶。

　　漱芳齋的紫檀嵌螺鈿群仙祝壽鐘，是廣州地區將西式鐘錶工藝與中國傳統工藝相結合製造的「混血」鐘錶。鐘殼鑲嵌有珠光色澤的螺鈿，上面有萬代葫蘆、團壽紋、葡萄、梅花等圖案。鐘錶內部是群仙祝壽的祥瑞景象，中間站着一位慈祥的老壽星，左手托佛手，右手持拐杖，身旁分立兩位天官，各牽一頭背馱寶瓶的大象。當活動機械開動時，壽星持拐杖的手臂會上下移動，兩位天官也會擺動各自的手臂，甚是奇趣精巧。群仙身後有三座拱門，中間門楣上書「聖壽無疆」，兩邊分別書寫「堯天」「舜日」，正應了「太平盛世，永享萬年」的美好願景。

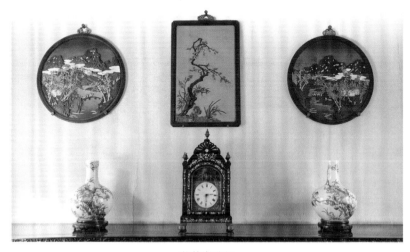

漱芳齋陳設

如果說玻璃為紫禁城增添了新氣象，那麼西式電燈則為古老的紫禁城帶來了前所未有的改變。漱芳齋內有不少造型精緻的琉璃吊燈，燈罩顏色亮麗，即使今天也光彩依舊。這些電燈的原配燈泡已經替換下來，成為故宮博物院的文物藏品。值得一提的是，這些燈泡的所屬品牌 —— 菲利普，就是如今大名鼎鼎的飛利浦！電燈是隨着洋務運動而進入紫禁城的。光緒十四年（1888），北洋大臣李鴻章將電燈作為貢品獻給慈禧太后，但礙於朝廷內部一些官員的反對，電燈只能先行安裝在西苑（今南海、中海、北海）儀鸞殿和頤和園中試用。在證實了電燈擁有一系列優點後，它才被允許進入紫禁城。

漱芳齋後殿明間燈

漱芳齋前殿西次間燈

漱芳齋後殿西次間燈

漱芳齋前殿明間燈

責任編輯	楊克惠	
書籍設計	彭若東	
排　　版	肖　霞	
印　　務	馮政光	

書　　名	紫禁生活面面觀
叢 書 名	探秘故宮
編　　著	故宮博物院宣傳教育部
主　　編	果美俠
作　　者	鄧晨鈺　楊婉麗　張曉娟　梁　爽
繪　　者	劉　暢　周豔豔　陳　欣
攝　　影	齊夢伯
出　　版	香港中和出版有限公司 Hong Kong Open Page Publishing Co., Ltd. 香港北角英皇道499號北角工業大廈18樓 http://www.hkopenpage.com http://www.facebook.com/hkopenpage http://weibo.com/hkopenpage Email: info@hkopenpage.com
香港發行	香港聯合書刊物流有限公司 香港新界荃灣德士古道220-248號荃灣工業中心16樓
印　　刷	中華商務彩色印刷有限公司 香港新界大埔汀麗路36號中華商務印刷大廈
版　　次	2021年7月香港第1版第1次印刷
規　　格	32開（148mm × 210mm）204面
國際書號	ISBN 978-988-8763-04-7 © 2021 Hong Kong Open Page Publishing Co., Ltd. Published in Hong Kong

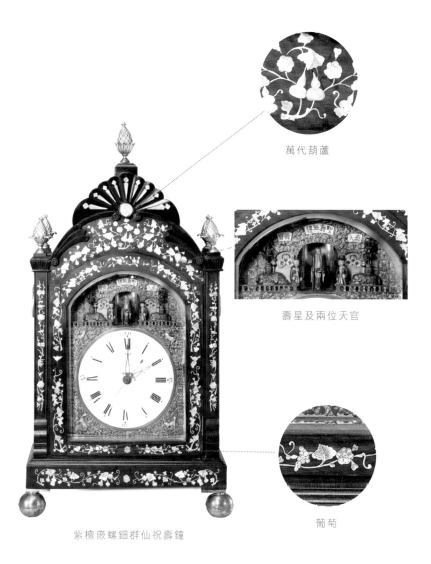

萬代葫蘆

壽星及兩位天官

葡萄

紫檀嵌蝶鈿群仙祝壽鐘

　　紫禁城中大多數建築的窗戶都安裝了玻璃，回想起電視劇中用手捅破窗戶紙的場景，大家可能會疑惑，古代的窗戶不都是糊紙的嗎？

　　玻璃是舶來品。儘管玻璃在我們的生活中隨處可見，但在清代時玻璃可是稀罕物件。雍正年間，平板玻璃開始進入中國，紫禁城裡也只有少數等級很高的宮殿才會安裝玻璃。

　　作為潛龍邸，重華宮「待遇」自然不一般，這裡的窗戶在乾隆二年（1737）就進行了改造，起初只在中間安裝巴掌大小的玻璃窗戶眼。後來大概是覺得玻璃讓房間更加明亮了，乾隆十一年（1746）皇帝又下令將密集的木質窗櫺去掉，全部替換為整塊玻璃，很是奢侈。所以我們要好好愛惜這些玻璃，在參觀各宮殿時，千萬不要簇擁在玻璃窗前，這既是對自己的安全負責，也是對文物的安全負責。

重華宮玻璃窗